O
day

BEGIN THE JOURNEY
OF CHANGES.

序言——
設計改變台灣

台灣設計研究院董事長　**林全能**
台灣設計研究院院長　**張基義**

台灣設計研究院（以下簡稱「設研院」）自2020年成立至今已邁入第一千天。回顧過去，設研院不僅成功促成跨部會、跨地方的合作，更是讓設計力融入中央和地方的共同施政價值中。同時透過跨國合作，將台灣設計力推向國際舞台，打造出 DIT（Designed in Taiwan）的國際形象。

過去，我們談論的設計，通常是指外觀與產品的功能加值，但丹麥曾提出將設計分為不同層次，其中「無設計」是第一層；「外觀造型」是第二層；「設計應用於流程的改善」，例如公司產銷、管理的 SOP 是第三層；「將設計做為一種戰略，創造產業生態系統」則是第四層。設研院以設計階梯第四層作為核心策略，協助台灣社會打造更多元的環境。

作為一個國家級的設計單位，設研院以設計思維和方法為基礎，透過不斷創新和探索，為社會打造更好的產品、服務和公共政策，並實現真正的社會價值。設計不僅是一種美學的追求，更是促進社會進步和創新的重要手段。設研院成功將設計力融入各個領域，包括社會創新、教育、城市美學和循環設計等，不僅推動產業升級和提升公共服務品質，更推動社會環境的永續發展。

本書透過各關係人的觀點訪談，刻劃出設計作為

戰略的設計實證，並彰顯設計在國家發展和社會進步中扮演著重要的角色。《設計改變台灣1000 Days Of Design》將以五個章節，呈現這一千天的設計力成果。

① 以設計形塑城市文化：沿著字裡行間，走逛台灣設計展等大型展會，看見設計如何改變城市風景。

② 以設計促進公共創新：從校園改造到衛生所再設計，讓習以為常的大小事，有了正向改變的契機。

③ 以設計驅動價值升級：將設計力與永續概念融入醫療、零售、農業等各行各業，為產業價值再升級。

④ 培育與壯大設計力：從金點設計獎到新一代設計展，為島嶼設計能量蓄力。

⑤ 設計如何引領價值：以設計研究、國際合作，陪伴設計產業往前路邁進。

書中將向大家展示設計在各個面向的應用，我們希望能夠引起更多人對設計的關注和重視，為台灣設計產業的發展注入更多的動力。

總編輯序言——
一場漫長革命的起點

《VERSE》社長　**張鐵志**

其實，台灣設計研究院從創立開始到現在的一千天不只是屬於「設研院的一千天」，也是這個島嶼被改變的一千天。

透過這本書，你會看到這三年多來，從公共領域的國民法庭、選舉公報，到衛生所與中小學、巴士客運，再到許多商業品牌和產業製造，甚至一座城市的文化與整個國家美學，都因為有設研院的努力而變美了，變好了，或者被賦予新的意義與價值。

這座島嶼從形貌到內在精神開始不一樣了。

當然，這許多工作不是在一千天之中才發生的。從設研院之前的台灣創意設計中心，甚至更之前的機構，或在每一位故事主角身上，不論經濟部次長到院長、副院長和研發長與許多夥伴，都是長期在這個領域致力於用設計改變台灣的鬥士。

尤其是上一個十年，「設計」這件事開始植入島嶼的 DNA，進入大眾的公共意識。而台灣相對於歐美日雖然起步晚，卻是爆發性的能量。設計院的一千天，是一場巨大的設計革命，而這既是前面能量的醞釀與累積，也是新的運動的起點。

VERSE 作為一個以記錄與詮釋台灣當代文化為使命，並致力於以獨特設計美學改變閱讀體驗的

媒體 *，很榮幸可以跟設研院合作，去書寫他們的故事、闡述他們的理念。我們深入訪談從院長到各專案負責人，對話合作的設計師、策展人或者協作的公私部門。最終，這不是一本成果報告，也不只是一本記錄改變的書，而是一場讓讀者飽滿靈感的閱讀之旅，甚至是一本改革方法論的指南。

然而，這一千天只是一個開端，一場漫長設計革命的起點。台灣還有太多地方需要被改變，而這群設計鬥士們也不會停在這裡。請帶著這本書，讓我們所有人捲起袖子，繼續前進，用設計改變台灣。

*VERSE 雜誌為 2022 金鼎獎最佳雜誌設計獎，也獲得金點設計獎。

0

CHAPTER 0.
Origin

林全能

當設計成為前進策略，為產業、地方與日常帶來改變

專訪設研院董事長——林全能

撰文──黃映嘉．圖片提供──汪德範

2020 年 4 月，經濟部常務次長林全能接任設研院首任董事長後，首次在設研院大會議室召開第一次董監事會議。當天與會人員還有張基義院長、林鑫保副院長、艾淑婷副院長等人，眾人臉上的表情透露出高昂鬥志，作為董事長的林全能在會議中宣示，升格後的設研院將扮演讓設計成為國家發展動力的關鍵角色。

身為工業管理博士的林全能坦言，從求學背景來看，自己可說是設計門外漢；然而，自從投入公職以來，他卻一直與設計深有淵源，像是 2001 年任職於工業局時，適逢組織調整轉任創新科科長而接觸到不少設計人，深刻體悟到設計就是創新的關鍵，「那次經驗讓我發現，當硬梆梆的技術碰到軟性的設計，兩者之間往往能擦出不一樣的火花。」

以設計研究引領產業創新

這樣的經驗讓身為經濟部常務次長的林全能兼任設研院董事長後，積極推動設計能量進入產業。他長期觀察發現，台灣產業的特色之一就是中小企業很多，「台灣中小企業很多，它們或許沒有龐大資源，卻往往比大型企業更具變化彈性，整合速度也快。這樣的產業特色適合快速導入設計研究，也會成為我們在國際上很強大的優勢。」

他也特別提到，台灣資訊與通訊科技產業發展蓬勃，若能在此厚實基礎上與設計研究整合，開發出更有效率及價值的設計工具，對於提升台灣設計在產業創新上的影響將大有助益，「這就像 EDA（Electronic Design Automation，指利用計算機輔助設計軟體，完成超大型積體電路晶片設計、驗證等的設計方式）對 IC 設計的重要性一樣。」

另一方面，設計對於智慧科技的影響，也是林全能關注的重點。「如何以設計研究推動台灣六大核心戰略產業相關的智慧製造、智慧移動、智慧生活，透過設計研究為產業創造更大價值，是設研院積極投入的方向。」

將設計思維傳播到島嶼各地

除了讓設計成為產業創新的引擎,林全能也相信設計能讓地方再升級,像是設研院每年在不同城市舉辦的「台灣設計展」,就是設計改變地方的突破點之一,「台灣設計展的用意在於透過與地方政府的結合,把設計思維傳遍每個地方。而當設計介入地方產業之後,也會連帶讓城市景觀有所變化。因此我們也隨之發起『城市美學計畫』,協助城市改造民眾常造訪的地方,不論對在地或觀光都將大有助益。」

然而,台灣設計展能引起的效益不僅是美學,甚至能將社會設計等設計概念,被更多人看見。林全能娓娓說道,2019 年屏東台灣設計展「設計之夜」由知名設計師黃偉豪(Daniel Wong)操刀時尚秀,邀請 21 位長者、身心障礙者擔任模特兒,展現年度主題「超級南」以人為本的精神,讓他被深深打動,至今仍記憶猶新。「我看到他們走秀時臉上的表情,那是發自內心的開心。這件事也讓我更加相信,設計可以讓不同行業、不同身分的人自信地表現自己,展現活力。」

讓設計成為進步的策略

而在產業與地方的投入之外,如何讓民眾對於設計「有感」,林全能提出的解方則是朝向「公共服務」邁進。這其實也是一體兩面——從與日常息息相關的細節著手,能讓民眾切身感受到設計的影響力;當公共服務透過設計轉譯,更能讓民眾感受到服務的價值。「也因此,我們跟交通部合作藍色公路的渡輪設計改造;或是與中央選舉委員會一同設計選舉公報,這些都是近年來推動的成果,也能讓民眾對於政府的用心真正有感。」

從擔任工業局創新科科長時看見設計的力量,到如今擔任設研院董事長真正透過設計為台灣帶來改變,林全能相信,「設計不該是末端的角色,而是得從一開始就存在,是一種策略,也是形塑台灣發展的關鍵。」而這樣的相信,也在一千多個日子裡,在產業、地方到日常中的方方面面,一步步化為實踐。

CHAPTER 0.
Origin

張基義

在生活的微小觀察中，找尋設計的可能

專訪設研院院長——張基義

撰文——黃映嘉・**圖片提供**——汪德範

2019 年 10 月 23 日，時任台灣創意設計中心（以下簡稱台創中心）董事長的張基義，在經濟部「全國設計論壇」閉幕式上親耳聽見總統蔡英文致詞時拋出的震撼彈——「設研院」將於 2020 年成立。「以前台灣以 MIT 聞名世界，未來我們要有新的名詞『DIT，Designed in Taiwan』。」蔡英文如此為設研院的宗旨一錘定音，這也成為張基義在設研院升格的一千個日子和其後，最重要的使命。

從台創中心到設研院，不只是單位名稱改變，更投射出政府將「設計力」作為重要國家戰略的決心。「設研院升格後，我們對世界上將設計視為政策的國家進行調查研究，發現丹麥、英國、美國、新加坡等國家，所有高階公務人員都要接受設計思考訓練。例如在泰國在總理府底下設有設計與科技整合的泰國創意經濟辦公室（Creative Economy Agency，CEA），韓國設計振興院位階也很高，這是一股全球的設計發展趨勢。」張基義說道。

乘著這股趨勢，設研院以設計為引擎，以「平台」定位自己，洞察台灣當今與未來的需求，逐步推出一件件改變產業與社會的計畫和案例。「我們希望設研院是一個平台、橋梁，於是在設計 LOGO 時有了代表平台的線條設計；下面兩個點點則代表眼睛，意思是需要用雙眼去洞察未來需求。」張基義拿出設研院名片，指著上頭由聶永真操刀的設研院 LOGO，說起設計理念與他對設研院的期許。

從被動接單到主動出擊

相較於過去台創中心多為「被動接單」，設研院更採取「主動出擊」的姿態。「很多時候會換成我們主動定義問題，並且直接找相關機構來共創合作。」像是台灣有著值得驕傲的民主社會，但是每逢選舉時期，混亂的街景、密密麻麻的選舉公報，都是需要改變的風景。「於是我們主動跟中央選舉委員會合作，從 2021 年四大公投的選舉公報開始，逐步導入設計美學。」

另一個以設計嫁接的生態系統則是教育體系。為此，設研院與教育部攜手，邀請設計團隊走進學校，透過「學美・美學—校園美感設計實踐計畫」解決校園生活教育與環境所面臨的問題，讓數十年來鮮少經過設計規畫的校園，有了改變的可能性，至今已樹立 75 所校園美感改造示範學校。

為了嫁接更多可能性，設研院在升格以來的日常工事之一，便是不斷與公部門溝通、向各部會敲門，像是司法院、監察院、台灣鐵路管理局、交通部航港局等乍看無關設計的單位，都成為張基義眼中的著力點。「設計的推廣其實就是從這些藍海開始。我們挑公共性高的案例來做設計，並且說服機關調整法規，把它變成開放資源讓產業參考，才能迅速擴散推廣。畢竟，設計不是革命，而是一點一滴地提升日常生活。在這樣的過程中，這些單位的決策者跟大眾都很重要，設研院就是兩者間的平台。」張基義說道。

走向全台 22 個縣市產地

從公共服務著手，將設計導入日常生活，是設研院在升格後推動的台灣設計運動；另一方面，回應以「DIT」向世界發聲的期許，關鍵則在於如何以設計協助產業升級創新。為此，張基義的做法則是走向企業與產地。像是在設研院與經濟部工業局合作的「T22 設計振興地方產業計畫」，便預計走進全台 22 縣市產地，透過整合國內外專業資源的方法，以顧問及資源媒合平台的角色為地方業者開啟創新的機會。

「舉例來說，鶯歌陶瓷、花蓮石材、北投小農與溫泉產業，這些都可以運用設計思考來帶動產業創新，發展不一樣的可能性。」張基義說道，「疫情這三年全球都面臨劇烈挑戰，但是在疫情危機之後，台灣自己的生產鏈也都在，因此如果把設計前端做好，就能擁有很強的軟硬體整合，未來除了『MIT』還能有『DIT』。」

滿足需求的最大公約數

從公共服務到產業創新，甚至還肩負與國際設計圈對話、厚植設計研究實力等使命，升格後的設研院肩負著更多的期許，這點反映在張基義的行事曆上，是日復一日地馬不停蹄。這位建築學者出身、總是全身犀利黑色西裝的院長，是所有人眼中最熱情的設計傳道士。

儘管目標很大、行程很滿，張基義說起自己對於台灣設計的想法，卻是不疾不徐。「過去的隱憂都是太

想快速找答案，反而沒有累積夠多好案例，但是只要累積一定數量、建立起設計生態，台灣風格自然而然就會形成。」在張基義眼中，台灣尚且不用追尋何為屬於自己的風格，而是先把日常生活的細節做好，一切就會水到渠成；需要設計介入的也不見得是昂貴的重大建設，而是在推出過程中，能夠讓大家針對設計進行討論。

從生活中的微小觀點著手、逐步做出典範，張基義深信透過長時間的累積，一定會讓台灣有所改變。因此放眼未來，設研院的任務便是持續與大眾溝通，用設計累積更好的體驗，「對我來說，設計不是在做奇特的事情，而是提供需求的最大公約數。」張基義如此說道。而滿足最大公約數的設計，或許便是「台灣風格」最清晰的顯影。

———————————————————————————— **PROFILE**

張基義——畢業於美國哈佛大學設計學院設計研究所、美國俄亥俄州立大學建築研究所。曾任交通大學總務長、交通大學建築研究所所長、台東縣副縣長兼文化處處長、台東設計中心執行長等；現任設研院院長、世界設計組織理事、學學文化創意基金會副董事長。

CHAPTER 0.
Origin

林鑫保

設計進程步履不停，推動台灣的世界影響力

專訪設研院副院長——林鑫保

撰文——黃映嘉・圖片提供——汪德範

1999 年，從美國辛辛那提大學設計管理研究所畢業的林鑫保，帶著過去在中華民國對外貿易發展協會（以下簡稱貿協）的產業輔導經驗及國際視野，遠赴日本 4 年擔任設計推廣中心駐大阪、東京經理。一晃眼 20 餘年過去，如今身為設研院副院長的他，職銜改變，卻不改將台灣設計推向世界，建立 DIT 國際品牌的初心。

回顧一路以來的發展，林鑫保任職單位及工作內容的變化，其實就是一頁台灣經濟史。「我任職於貿協時期適逢台灣經濟起飛，積極擴展國際市場，建立產品附加價值，鼓勵國內企業透過設計改善產品與包裝，提升國際競爭力。」國家政策為了提升外銷成績，貿協在 1990 年代開始推動「小歐洲計畫」，分別於杜塞道夫、大阪、米蘭、舊金山等城市設立海外設計中心，藉此引進大量海外設計資源，加強人才培訓，一步步為國人拓展國際設計視野，也聘請國外設計師協助國內產品開發。

從設計出發看見台灣經濟史

彼時以此模式前行，確實獲得了超乎預期的效益，更提升國內設計能量，逐步建立起屬於台灣的品牌形象；而在階段性任務完成後，政府也發覺台灣亟需獨立的設計中心，開展更多、更廣的設計推展，台創中心便在此時代背景下應運而生。

「到了台創中心時期，我們認為需要將國內的設計意識帶到更高層次，並且密切掌握國際設計脈動、進行世界性的設計交流。」也因此，創造展現台灣設計力的機會，便顯得勢在必行，「2011 年時，我們辦理台北世界設計大會與大展，那可以說是當時全球最大的設計盛會，邀請 3000 位引領潮流的平面、工業、產品設計師齊聚台北。」說起這籌辦過程耗時費力，卻影響台灣設計甚鉅的盛事，儘管時隔逾 10 年，林鑫保談笑之間，冠蓋雲集的盛會如在眼前，國際人士至今也仍津津樂道台灣人民的熱情友善。

以設計力提升產業與生活價值

有了台北世界設計大會的前期鋪墊，也讓台北在 2016 年獲選為「世界設計之都」。這是台灣設計的里

程碑，也讓林鑫保確信，設計力應該成為國家與城市發展首要條件，國家更能因為設計被世界看見。「在這個階段中，我們開始將設計從產業面導入公共與市民生活，例如改造街區招牌的『小招牌運動』、傳統市場改造、強調讓所有人共樂的『共融式公園』。現在大家耳熟能詳的『社會設計』也是從那個時候開始談起，期盼用設計力解決社會性議題。」

而設計力不只能解決社會問題，更能藉由蓄積設計研究能量，引領產業創新、推動國際交流、提升國民生活品質，這正是設研院的使命。

另一個透過大量研究與輔導取得成果的案例，當屬循環設計的推動。林鑫保表示，歐洲已累積上百年美學設計遺產，循環設計卻是近年在永續浪潮下誕生，等於是全世界都站在同樣的起跑點。「台灣擁有很強的製造技術優勢，人民環保意識強烈，環保教育落實，這是促成循環設計蓬勃發展的主因，設研院也從中協力，至今在材料運用、工具開發上都已取得很好的成績。」

隨著全球逐漸累積台灣設計在永續循環上的品牌印象，設研院也與產業攜手，從通路等驅動價值升級，像是與友達永續基金會合作打造的友達智慧永續商店「Space∞」、家樂福影響力概念店等備受關注的案例，皆由設研院先行研究消費者需求、未來趨勢，接著分析可行性之後，才制定出相應的設計準則。「在這個過程中，設計不能只有美學而已，還得考量各利害關係人的需求，並且要有未來可複製性及模組化後的彈性，這些都是以設計推動價值升級的關鍵能力之一。」

讓台灣設計取得國際話語權

在厚植根基之餘，持續讓台灣設計力推播至全世界，並讓台灣在世界設計舞台上取得話語權，更是林鑫保從台創中心時期至今，念茲在茲的使命。例如 1981 年創立的「金點設計獎」（當時名為「優良產品評選制度」）於 2014 年起走向「全球華人市場最頂尖設計獎項」的新定位，並開放全球徵件，至今國際徵件比例已高於本土參賽數量，並在華人設計圈佔有一席之地。林鑫保的企圖則是將影響力擴大至東

南亞、歐洲,與世界級獎項並駕齊驅,「因此,我們除了在評審團越來越國際化,也將獎項跟台灣設計
(Designed in Taiwan,DIT)的概念綁在一起,展現台灣在各領域的設計力。」金點設計獎頒獎典
禮的隆重與尊榮感,也與金馬、金鐘、金曲並重成為第 4 金。

從貿協、台創中心到設研院時期,林鑫保見證並參與了台灣設計力的播種、萌芽與勃發,接下來,如何
持續以設計力擾動產業、翻轉日常,讓台灣各領域都能因設計而有所進化,更是林鑫保在設研院的下一
個一千天裡著力的方向,也是眾人引頸期盼的下一章。

PROFILE

林鑫保──設研院副院長,目前負責設研院國家設計政策研擬、協助企業設計創新與培力賦能,以及國家設計品牌的國際推
動與建立等。

CHAPTER 0.
Origin

艾淑婷

以跨領域設計，為台灣解決複雜的問題

專訪設研院副院長——艾淑婷

撰文 —— 黃映嘉、郭慧 · 圖片提供 —— 汪德範

從任職於貿協設計推廣中心到擔任設研院副院長，艾淑婷 30 年的工作經驗可說是見證並推動產業從「台灣製造」（Made In Taiwan，MIT）進階至「台灣設計」（Designed in Taiwan，DIT），甚至是「台灣品牌」（Brand in Taiwan，BIT）的過程。

「在我剛剛加入貿協的年代，台灣社會其實沒什麼設計觀念。沒人在談創新，或是如何滿足消費市場。」艾淑婷回憶。在這樣的社會環境下，貿協設計推廣中心透過與設計師合作，在「台灣製造」的基礎上賦予更多「台灣設計」的可能，而在貿協設計推廣中心獨立為台創中心後，團隊則以發展「台灣設計」及「台灣品牌」為目標一步步邁進。

艾淑婷說道，「在這個過程當中，我們發現複雜問題不能靠單一領域解決，而需要更多跨域知識和技能共同投入。也因此，『跨領域協作』便成為台創中心升格為設研院後很重要的基礎，我們讓自己成為一個跨領域協作平台，以此進行產業升級、公共服務、社會創新。」

從台灣設計展到 T22 產地復興，公私協力推動城市品牌

這樣的「跨領域協作」首先可見於每年的「台灣設計展」。對於艾淑婷而言，台灣設計展不只是台灣設計界年度指標活動，更是活化設計產業、重塑地方品牌、連結中央與地方、公部門與設計產業的重要平台。「在台灣設計展的前十年，我們將國內外最優秀的設計師及作品帶入地方，藉此讓民眾與產業更了解設計，也透過設計活化地方場域；從 2014 到 2016 年，我們著眼於整合地方特色，展現縣市產業、文化特質；2017 年開始，則以設計導入城市治理，藉由台灣設計展打造城市品牌。」

在此，她也以「流動的泉水」形容台灣設計展。「台灣設計展流動到不同縣市時，便能喚醒當地沉睡的產業能量，不只從日常生活裡挖掘設計，也結合耳目一新的策展及設計手法，讓地方特色產業改頭換面，進而營造各地城市品牌。」

另一項同樣以設研院為平台的「T22 計畫」則整合國內外專業人才，與產地的人們攜手突破地方產業

困境。「這些年來我們慢慢發現，其實產地永續發展與其所屬城市發展息息相關，所以用這計畫帶動年輕人回鄉做設計，進而活化地方的發展；同時也邀請設計師協助產業，開創跨界創新的可能。」

以 T22 計畫首站鶯歌為例，鶯歌許多「陶二代」其實是小學同學，長大後雖都立足鶯歌，卻少有連結，因此少了橫向合作或相互成長的機會。而 T22 計畫邀請日本專家走入產地，為在地企業進行健檢，也透過建立「產地學院平台」等方式凝聚在地 CEO，並策劃知識性生產旅遊、改造工廠，藉此過程讓跨領域團隊彼此磨合，促使在地產業活化。「我希望台灣設計展、產地設計力，都能成為推動城市品牌的助力。」

從改造校園開始，打開公共服務的大門

除了以設計活化地方，也以設計改造教育現場。事實上，設研院第一次敲開公共服務的大門，便是從改造校園環境的「學美・美學校園美感設計實踐計畫」（以下簡稱「學美・美學」）開始。

從 2019 年計畫啟動至今，「學美・美學」至今改造 75 所學校，這一項項改造案經濟規模雖小，卻能產生深遠影響力。「生活的模樣反應了我們的文化素養，看見孩子學習的環境和我過去的成長環境相去不遠，激發我以設計擾動校園的行動力。畢竟，當我們開始改造教育現場，便有機會養成孩子的美學鑑賞力及創造力。如果有朝一日，這些孩子進入政府體制，他就有可能以設計發展城市及國家的競爭力。」

以設計解決複雜問題，也讓台灣往理想更靠近

從「學美・美學」開始，艾淑婷帶領團隊一步步解鎖各種公共服務的再設計，無論是改造衛生所、消防設備、選舉公報，又或是為火車站改頭換面，對於他們而言，這一項項公共服務計畫其實都是一種「利人、利他、利己」的作為。「當政府願意讓設計進場，就能從日常生活開始，讓民眾感受到設計的重要性；當民眾了解設計的重要，來自民間的設計需求也會隨之增加，這就是利人與利他；對我自己而言，做這些公共服務，則把我的整個熱情都燃燒了出來。」

從產業到公共服務創新，艾淑婷以設研院為平台、以熱情為動力，牽起設計跨域的各種可能性，這似乎也驗證了設研院在成立之初的假設——設計作為轉譯者，能整合各項課題；而跨領域設計協作則可以解決複雜的命題，也讓台灣的生活，因為有了設計而與理想更靠近。

—————————————————————————————————— **PROFILE**

艾淑婷——設研院副院長，具有多年產業輔導、設計推廣經驗。目前負責推動公共服務創新、將設計導入地方及產業，並持續推行台灣設計展等知名設計展會。

CHAPTER 0.
Origin

劉世南

從研究出發，厚植設計軟實力

專訪設研院研發長——劉世南

撰文
——
黃映嘉．

圖片提供
——
汪德範

成功大學創意產業設計研究所教授劉世南大學攻讀心理學，除了當時以此出發鑽研消費者行為，此後研究範圍也延伸至設計思考與創新管理，近年更與衛福部攜手推動智能健康城市設計、國家社會創新，並協助法人研究機構提升創新技術，成為國際學界備受注目的人才。如今，他帶著累積多年的學術研發能量走進設研院辦公室，不僅提供學術理論，也透過一項項計畫為台灣設計創造新機會。

回憶起擔任設研院研發長的契機，劉世南透露，當時擅長招攬人才的張基義院長特別來找他，希望借用他多年研究長才，為升格後的設研院盡一份力。儘管忙於研究與授課。「院長告訴我，設計研究你比較行，但是我很擅長找高手！」劉世南笑道，而在他點頭加入後，也隨之參與「科專計畫」等，為設研院厚植研究能量。

以設計研究為核心，提供台灣創新影響力

「科專計畫」看似龐大繁雜，實際上仍是以設計為核心，並投入更多創新研究方法，來因應全球數位化趨勢下產業與環境的快速變遷。劉世南提到，設研院升格後，首要之務便是建立「know-how」，才能讓大家知道設計如何提供創新改變，又能透過哪些方式快速複製、擴散效益，「例如我們幫司法院再造國民法庭，或是幫數位發展部推動數位治理的公民參與，都成功提醒大家，設計可以如何驅動創新。」

「簡單來說，我們要做的事情可以分成發展設計的方法跟工具、設計的人才跟發展、怎麼樣讓設計應用到產業，最後是設計於跨領域的落地。」劉世南梳理著整個科專計畫的脈絡背景，並積極在各種應用情境上，找到落地的應用。

多方嘗試的亮點計畫，探索設計研究的可能觸角

除了「科專計畫」推動，由劉世南帶領的設研院研究發展團隊也投入多項亮點計畫，包括設計研究政策、跨領域設計研發共創、公共服務研究、設計與人工智能的發展、未來情境探索等設計研發能量的建制。

為了讓設研院在升格後，研究能量也能隨之提升，他致力發展全院研發制度，像是建立研究人才發展、研究方法、國際學研合作等設計研發機制，也創建軟實力研發成果加值與運用的智慧財產權支持系統，並將設計應用於產業創新及公共服務。與此同時，他也從設計政策、設計策略和生態體系發展出發，建立國家級設計研發體系以及創新系統。

舉例而言，在「設計研究政策」部分，設研院在 2020 年調查國內設計產業與人才發展現況，探討不同產業別的設計需求、設計效益、設計位階差異，透過這些調查釐清台灣設計力結構組成，進而建立設計力健檢機制，成為未來政策研擬及資源布局的參考依據。

與業界緊密合作的「跨領域設計研發共創」則以使用者需求跟情境為出發點，提出各種前瞻性的設計可能，藉以探索設計可能運用的方向，以及找尋創新商業模式，將設計方法及創意思考導入產業，為未來市場需求建立良好的應變體質。「設計，就是需要解決現有以及未來問題的方式，所以很需要這種前瞻跨域的計畫。」

站在漂亮成果的基石上，展望設計更好的未來

面對這些挑戰，劉世南偕同設研院夥伴屢屢交出漂亮成果，但是在這些努力背後也曾碰過軟釘子。他提到，在科專計畫啟動初期，他也曾被質疑計畫未來在經濟發展上的效益有限，「我認為設計雖是軟實力，卻能驅動科技和文化跨域整合，以此促進產業和社會創新發展，讓更多領域因為加入設計而提升並作為典範轉移，也讓更多人相信科專計畫具有長遠的發展效益。」

而劉世南帶領團隊與世界設計組織（WDO, World Design Organization）共同發展的城市設計力研究，則將是以設計研發讓世界看見台灣的具體成就。劉世南更準備建立全球共同採用的設計力診斷系統。倘若未來全世界的設計之都都能使用這套系統，將是台灣設計軟實力對於國際社會的具體貢獻。「這是我來這裡的任務，也是一個國家級研究單位需要去嘗試的事。」劉世南展望未來，充滿熱情地說著。

PROFILE

劉世南──國立台灣大學心理學研究所博士、密西根大學社會科學學院訪問學者,擅長設計思考與創新管理、文化與創意、跨域合作與創新組織設計。現為設研院研發長、國立成功大學創意產業設計研究所教授。

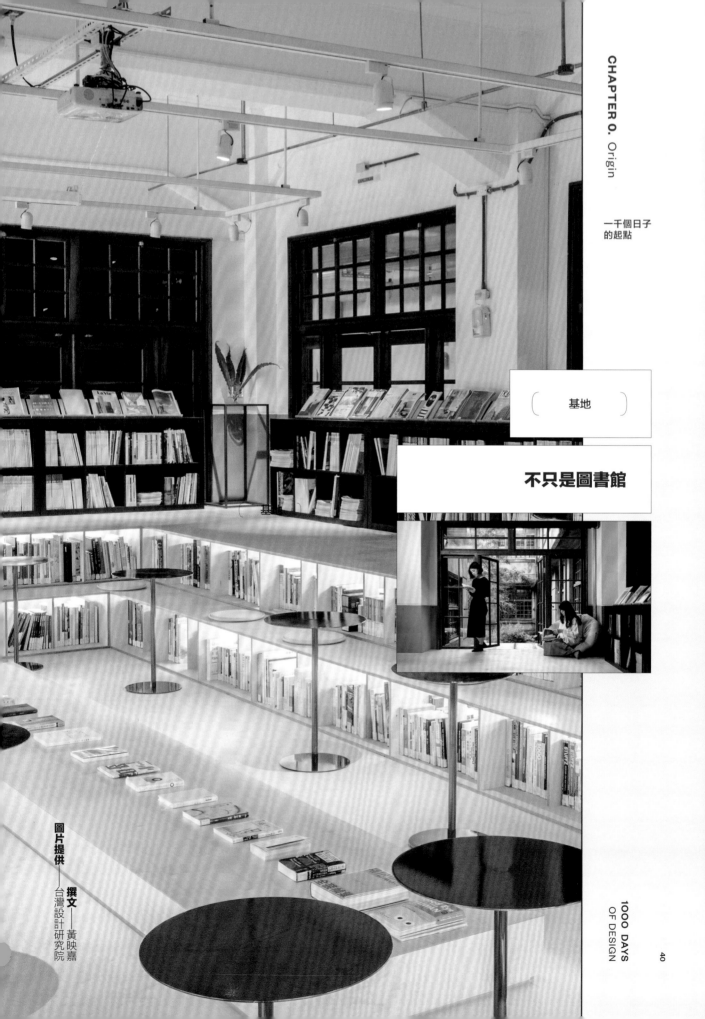

基地

不只是圖書館

圖片提供——台灣設計研究院

撰文——黃映嘉

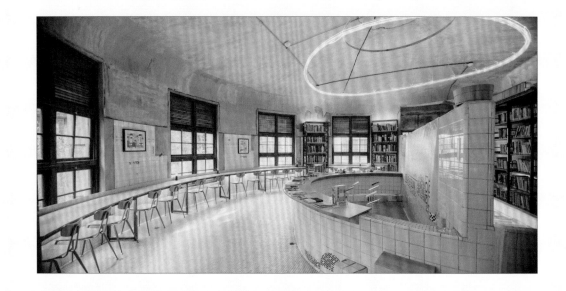

當設計靈光的孵化所，也成為設計力的最佳實踐

收藏 2 萬本設計書籍、逾百種國內外設計雜誌的「不只是圖書館」，向來是設計人的靈感場所。在 2020 年，「不只是圖書館」也從松山文創園區辦公廳舍遷至廢棄已久的北側女澡堂，重新打造一座知識與靈感的場域。

在空間設計概念上，不只是圖書館將澡堂室內、室外依昔日功能分成「泡書區」、「澡堂區」、「戶外花園」三大區域，由屢獲國內外大獎的「柏成設計」操刀空間設計、擅長景觀營造的「太研設計」負責戶外景觀，讓人們在不同場域切換時，能夠感受不同空間的新舊魅力。

昔日澡堂變身「泡書」空間

在「泡書區」裡，往中央下降的圍繞式階梯，除了是座位也是書櫃，讓身在其中的人們感受浸泡於「書池」的喜悅，並以設計巧思促進閱讀交流。中島部分是具有延展性的長形平台，上頭擺放各類推薦書籍，也可彈性撤掉平台，轉變為舉辦講座的場地，讓各種思考靈光在此聚集。「澡堂區」則保留大量歷史痕跡，包括日治時期的天井、花磚、窗紋，四周以大量書籍包圍澡池，象徵空間能夠吸收、容納各種想法的概念。

走到「戶外花園」，這裡原為澡堂對外天井，地底有從鍋爐房輸送至此的熱水配管，因此過去經常呈現煙霧奔騰的景象，彷彿空間具有呼吸吐納的能量。如今，空間雖已卸下澡堂功能，奔騰熱氣也煙消雲散，但是因為種植了多樣性植物，在與陽光、雨水、空氣相互作用之下，顯得更加生機盎然。而花園的四季光景也會透過大量的窗戶被引進室內，讓人們在閱讀時偶爾抬起頭，接受到陽光與植物的洗禮。

另一種體驗不只是圖書館的方式，則是帶本書走進花園，在眾多植物陪伴下放鬆閱讀，感受文字與空間相互呼應的活絡氛圍，而這樣的情境也與「不只是圖書館」隱隱呼應——這裡不只是一座設計圖書館，更是靈感孵化的場所，與設計力最具體的展現。

基地

台灣設計館

圖片提供——台灣設計研究院

撰文——黃映嘉

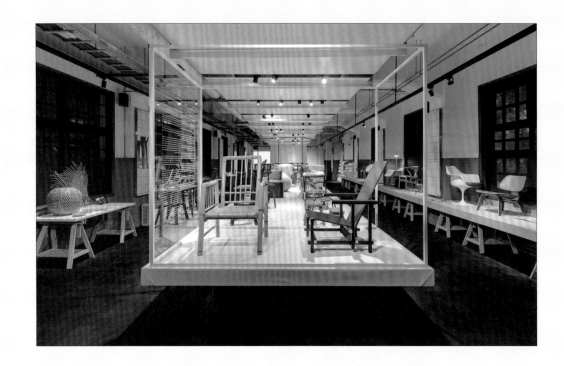

以多元策展，陪伴大眾認識設計脈動

如果想要了解「設計」這個大命題，隱身在松山文創園區製菸工廠內一樓的「台灣設計館」，會是最容易親近的路徑之一。作為全球華人第一座以「設計」為展覽主軸的博物館，從 2011 年開始正式營運的「台灣設計館」除了典藏台灣及設計發展史上的經典作品，也以 Open Museum 的概念出發，透過多元策展觸角，呈現跨領域主題、國內外設計趨勢、重要設計獎項作品等。

因為設計本就與生活息息相關，「台灣設計館」中的展覽主題往往是從日常出發。像是 2020 年《坐座做・做座展》展出逾 50 張「台灣椅」，探索台灣一世紀以來的椅子設計脈絡，並從中探索台灣設計的美學基因。2021 年推出的《消消防災 BLOCK DISASTER》則從社會設計角度出發，邀請台灣 11 個設計團隊與日本神戶設計中心（KITTO）合作，開發出符合當代語言的防災教具，並且實際在台灣設計館舉辦防災教育，透過簡單問答與闖關遊戲，彌補民眾自身對防災知識的不足，也能將社會設計的重要性帶入生活中。

推廣設計就從生活開始著手

另一方面，關於國際設計思潮的探索與反思更是不可或缺，像是 2019 年時推出《包浩斯 然後呢 BEYOND BAUHAUS》，邀請 20 位來自不同國家、不同領域的建築師與設計師重現包浩斯精神，讓參觀的民眾如同研修一堂基礎設計學，進而為生活創造更多可能性。

在各項主題展覽之外，台灣設計館也定期舉辦教育推廣，透過講座、工作坊等形式擴散設計知識，也牽起跨域交流的可能，讓台灣設計館成為親近設計的路徑，也是蓄積島嶼設計能量的場域。

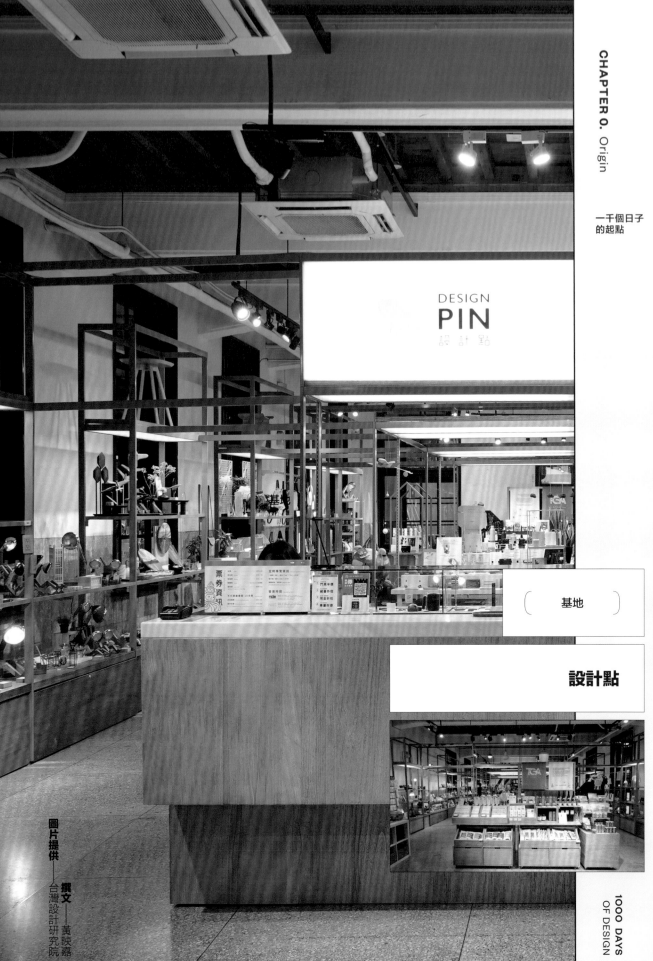

DESIGN
PIN
設計點

基地

設計點

圖片提供——台灣設計研究院

撰文——黃映嘉

走逛台灣設計選品店，感受設計與生活的連結

如果想購買讓居家生活充滿設計感的物品，或是純粹想要感受設計與生活的連結，那麼位於松山文創園區、由設研院營運的「設計點」，集結各種台灣優質設計品牌，將會是最佳去處。

以選品而言，設研院在設計點中展售金點設計獎、iF Design Award、Red Dot Design Award 等國內外獲獎商品，為大家挑選出美學與品味皆有保證的作品，不只讓人們購買到為生活加分的產品，也擴散設計師理念，為生產與消費兩端搭起理想的橋樑。

以設計之名連結觀展與購物

對於想要吸收設計新知的人而言，設計點也如同一座小型展館，各種得獎作品在眼前華麗展開，更可貴的是還能買回家收藏，成功將觀展與購物兩種行為以設計之名連結在一起。設計點中也埋入各種關於設計趨勢的訊號，像是永續循環設計、居家生活美學、台灣好農等主題，巧妙結合主題企畫與選品，讓人充分感受到設計產業的脈動。

在常態性的設計商品展售之外，設計點也時常舉辦快閃店及手作工藝課，以更靈活的方式，讓民眾接觸時下設計話題。透過日常交易，讓設計不再是遙不可及的事，而是真切發生在我們身邊，只要多花一分心力，就能讓生活更設計一點。

MEMBERS OF TDRI

MEMBERS OF

MEMBERS OF TDRI

看見改革路上，那些分進合擊的夥伴

從提升產業與公共服務到研究設計工具、擬定方法論，設研院在升格以來，推動大大小小的設計改革，而在這一個個令人驚豔的成果背後，少不得分進合擊的夥伴們。讓我們直擊設計台灣隊的夢幻組成，看看每個人如何在最恰到好處的戰備位置上，為改革之路推一把！

插畫—— Dofa Li

綜合企劃組

辦理設計驅動產業創新補助，以及設計驅動跨域整合及應用計畫之策略、計畫管考等，並扮演與主管機關支援與溝通之橋樑角色。

設計研發組

為產業建置設計研發環境及資源，建立方法論及數位設計工具，推動設計導入產業及公部門技術轉型，鏈結產學研科研創新生態系。

前瞻研發組

扮演產業未來創新領航角色，協助探索產業趨勢脈動、前瞻設計及科技整合機會，協助產業超前布局創新發展策略及前瞻視野。

政策研發組

掌握產業趨勢及情報，作為政府設計政策智庫與產業顧問；對內支援跨組設計研究任務、研擬研發策略及擴散研發成果。

國際發展組

透過全球設計組織合作，整合跨領域專業，提升台灣形象與價值，輸出台灣設計服務品牌及設計團隊，強化台灣設計的國際影響力。

產業創新組

推動產業跨域合作系統創新，盤點產業創新機會點，導入使用者研究及設計思維，以產學合作等新型態設計工具，啟動創新契機。

產業前瞻組

導入前瞻議題研究促進智慧生活、智慧移動、智慧機械與永續議題，連結設計與產業跨界合作、賦能設計服務業者及推動產業創新。

品牌推廣組

推動金點設計獎、新一代設計展、教科圖書設計獎、世界客家博覽會等專案，並研究國內外設計競賽趨勢及設計導入教育等創新領域。

公共服務組

將設計力帶入公部門，透過與利害關係人的共創，並導入完善的設計流程，期許用設計改變台灣，提升公共環境。

地方創新組

推動台灣設計展、T22設計振興地方產業，推動設計導入城市治理，打造永續發展之產業生態系，展現台灣22縣市獨特設計力。

人文創新組

推動「學美・美學」、「城市美學」等計畫及「臺灣文博會」，以設計擾動文化創意領域，打造教育、文化、創意跨域合作與共創平台。

營運推廣組

經營台灣設計館、不只是圖書館、設計點選品商店，並推出設計展演、講座等，以全民設計美學教育為己任，滋養台灣設計能量。

行政管理組

從組織發展、人力資源、專案管理、媒體公關、採購、法務、總務設備及資訊安全等穩健管理，成為院內堅實的後盾。

會計室

會計制度及會計管理規章研擬及修訂、預算與決算之編製及控制執行、經費收支審核、帳務管理及稅務行政等業務。

稽核室

協助董事會查核各項業務內部控管之適法性，並提出改善建議事項，以利各項業務能夠順利推展。

圖片提供──高雄市政府文化局

1

圖片提供──高雄市政府文化局

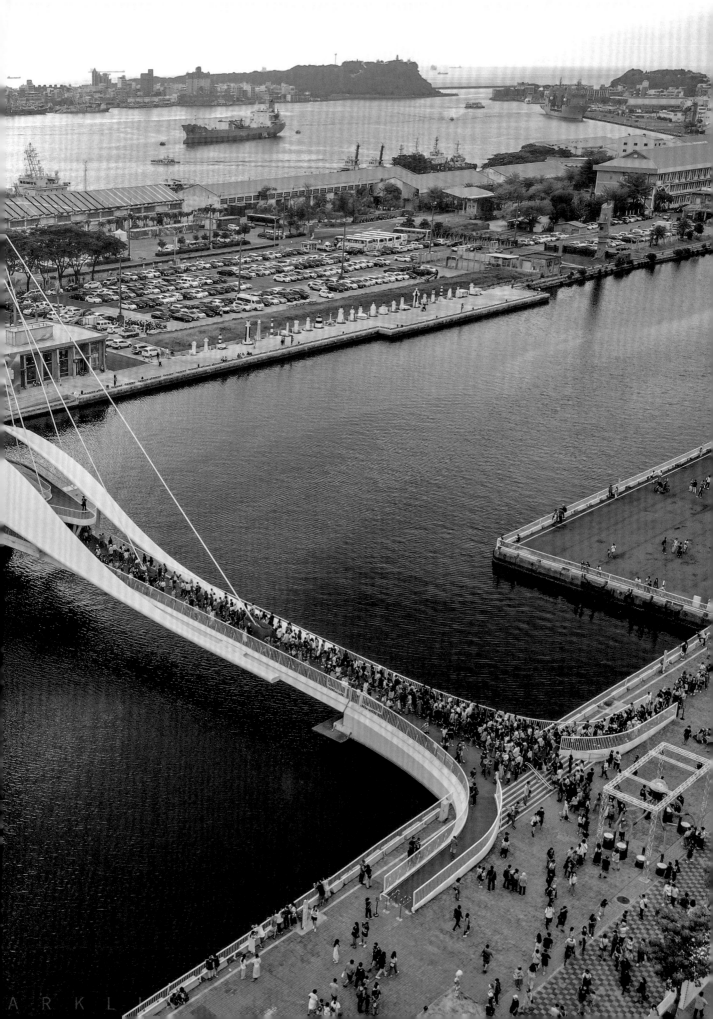

1-1

直擊！

1-1

臺灣文博會

以設計形塑
城市文化

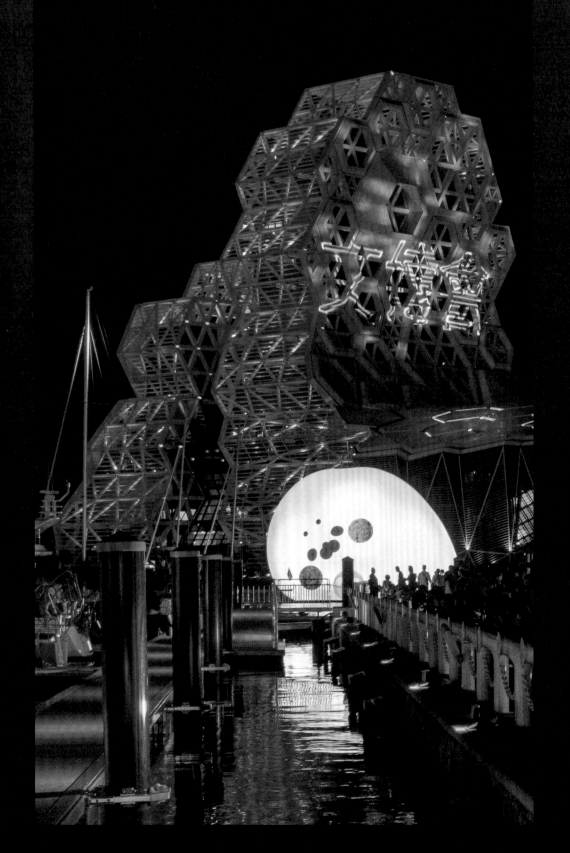

以設計形塑
城市文化

撰文──郭慧、陳冠帆 ・ 圖片提供──台灣設計研究院、林昆穎

臺灣文博會

打造文創大平台，讓文化與商業成為一體兩面

2010 年時，行政院文化建設委員會（今文化部前身）為了刺激文創外銷成績，推出「臺灣文化創意博覽會」（以下簡稱臺灣文博會），以商展形式讓更多人看見台灣文創產業。隨著時移世異，即將邁入第 12 屆的臺灣文博會一次次的轉型過程中，逐步涵括文化策展概念，成為台灣近十年文化內容的縮影。在此過程中，從 2014 至 2022 年推動臺灣文博會的設研院（及其前身台創中心）扮演關鍵角色，也讓臺灣文博會觀展人數從 2010 年的 6.4 萬人次提升到 2022 年的 50.7 萬人，產值更從 2010 年的 1.6 億元成長至 2022 年的 10.7 億元，增幅近 6.7 倍。

打造文化創意大平台

負責臺灣文博會專案推動的設研院人文創新組副組長何英碧表示：「過去臺灣文博會以單一展會的形式於南港展覽館舉行，設研院在 2014 年接手後，緊接著提出『城市即展場，展場即生活』的主張，希望臺灣文博會深入到城市巷弄之中，也規劃出『文化概念展區』華山文創園區、『文創品牌展區』松山文創園區、『IP 授權展區』花博爭艷館三大展區，並舉辦許多店家串聯。」

隨著展會一屆屆舉辦，設研院合作角色也越來越多，包含總策展人、分策展人、地方政府、台灣工藝研究發展中心等，「相較於其他展覽，臺灣文博會一大特色是高度『複合』。它不是純粹的商展，也不是純粹的文化展，而是肩負著複合任務，接觸各式各樣的人。設研院則在其中扮演整合者的角色，透過大量的串聯、整合、協調、溝通，讓臺灣文博會成為文化創意的大平台。」

以展會扣連文化與商業

而在臺灣文博會肩負的多重任務裡，其中一個重要的子項便是文化倡議。從 2017 年設研院邀請格式設計展策總監王耀邦（格子）擔任總策展人，推出「我們在文化裡爆炸」年度主題開始，如何為臺灣文博會提出總體論述，便是設研院的重要使命。到了 2021 年後，如何讓三大展區彼此互文，且「商中有策，策中有商」，以文化帶動產值，更是關鍵任務。

以 2021 臺灣文博會為例，時任總策展人的豪華朗機工共同創辦人林昆穎與設研院攜手，讓華山

文創園區「Supermicros 數據廟 – 匯聚相信的力量」、松山文創園區「匯聚宮」、花博爭艷館「萬神殿」概念一體成型、形式環環相扣。像是萬神殿呼應「Supermicros 數據廟 – 匯聚相信的力量」主題，以 App 蒐集觀展民眾偏好，最終將分析結果回饋給參展品牌，讓品牌進一步了解自己的粉絲輪廓；華山文創園區中以策展規畫推導出的觀眾獨屬展品也與匯聚宮中文創品牌商品相扣連。

到了 2022 年，商策合一的命題依舊，更進一步南移高雄，並且在年度主題「群島共振 RESONANCE ISLAND」下，以「文化循環」的觀點嫁接不同的生態圈，啟動文創產業的互聯動能。

摸索出大型展會策畫方法論

然而，舉辦大型展會實屬不易，在大型展會中包裹多個子展區，挑戰更是嚴峻；既提出文化主張，又滾動商業、影響產業，更遠遠超越單純商展或藝文展覽的策展邏輯。2021、2022 年臺灣文博會總策展人林昆穎指出，總策展人與設研院之間如何互為助力、往同一個目標前進，便是左右展會成敗的決定性因素。「在這個過程當中，我主要作為策展方向的提出者，設研院則是同時理解創意人與公務流程的角色，並以院內的設計流程，讓一切逐步發生。」

何英碧補充，「設研院中負責籌劃臺灣文博會的團隊約有十幾人，我們依據合作對象來分工，像是有對公部門、地方政府、文創品牌、IP 授權業者及國內外買家的專案經理，並以此分工為基底，建構出工作流程與溝通模式。也因為跟品牌、策展人之間都有專人負責溝通整合，在長期經營下，我們對於不同合作者的需求也有更高的掌握度，更能做好整合的角色。」

林昆穎更進一步指出，想讓龐大的籌備團隊一起動起來實屬不易，彼此「共事」的過程也是「共識」的過程。而在這樣的旅途中，逐步建立起展覽基礎架構與流程、奠定明確的籌辦方法論，找到屬於臺灣文博會的思維方針，讓臺灣文博會真正達成國家級博覽會的規格，更是在為期十天的展會之後、在創造十億產值之餘，所奠基出的島嶼能量，更重要的是，讓大家透過參與的過程，看見在臺灣文博會的年復一年裡，過程本身便是意義。

林昆穎——藝術團隊「豪華朗機工」共同創辦人、華麗邏輯有限公司創意總監，曾擔任 2020、2021 白晝之夜藝術總監、2021、2022 臺灣文博會總策展人、花蓮城市空間藝術節藝術總監等。

何英碧——設研院人文創新組副組長，曾參與多屆臺灣文博會及國內大型展會活動策畫。

CHAPTER 1. City

以設計形塑
城市文化

1
—
2

1 | **2** | 2021 年
舉辦的臺灣文博會
「Supermicros 數
據廟－匯聚相信的力
量」主題館「相信律」
帶來結合科技與藝術
的沉浸式展演。

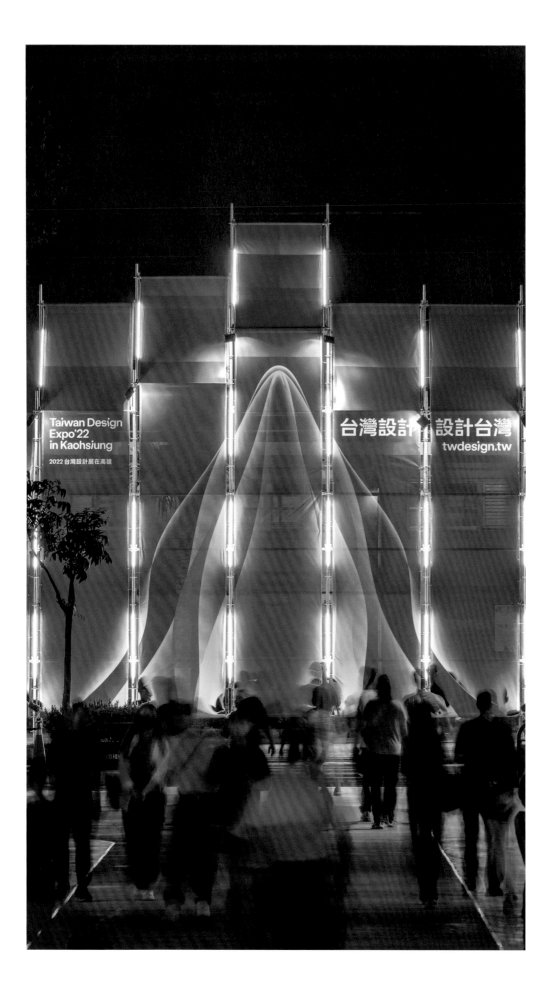

以設計形塑
城市文化

1-2

撰文──黃映嘉、陳冠帆 · **圖片提供**──台灣設計研究院、吳漢中

台灣設計展

以設計力推動城市亮點，讓在地與世界同步共感

以設計形塑
城市文化

自 2003 年開始，由經濟部工業局主辦、設研院執行的台灣設計展，以設計力為地方產業與文化賦予美學新亮點，如今每年更成為打造城市品牌與改變城市治理的催化劑。

不只帶來外顯改變，更內化到城市裡面

設研院地方創新組組長鄭育芬提到，台灣設計展一路走來 20 多個年頭，共經歷三個階段，使得設計力如同漣漪般，不斷擴張。其中第一階段以活化在地場域為主，同時帶入海內外設計觀點，為大眾文化美學打根基。從第二階段開始，設研院整合地方特色，組成 D-team 輔導團隊，協助地方探索特色、找出可開發產品，為品牌形象進行再造。到了第三階段，設研院開始將設計導入城市治理，協助地方打造城市品牌，並且加強與民眾之間的溝通及跨領域表現，讓整個城市就像一個大型展場。鄭育芬認為，透過這樣的方式，不僅可以塑造出城市特色，還能讓在地更有凝聚力。「以 2020 年在新竹舉辦的台灣設計展《Check-in 新竹 - 人來瘋》為例，透過設計和展覽將新竹兼具人文及科技特色的城市特色呈現出

來，就是邁入第三階段的代表。」

關於這三階段的改變，曾任 2022 年台灣設計展策展顧問的吳漢中也心有所感，「一開始大家把台灣設計展當做活動；接著人們把台灣設計展當成改變；下一個層次則是讓台灣設計展不只帶來城市的外顯改變，更改變組織文化，內化在城市裡面。」

他進一步以 2022 年台灣設計展主辦城市高雄為例，當時高雄市政府各局處都經由展會參與，看見設計可以在局處內扮演什麼樣的角色，青年局、經發局、農業局等也紛紛成為策劃展覽的一分子。「我其實非常鼓勵主辦台灣設計展的每座城市想得更長遠一點，將關注的焦點從『展覽要做什麼』延伸到『辦完設計展要為這座城市留下什麼』？」

在推動台灣設計展的過程中，設研院也讓設計變成是城市治理的最高議題。「過去大家講設計，不覺得它對於城市而言有什麼重要性，但是透過每年設計展的倡議、不同城市之間的觀摩學習，

以設計形塑
城市文化

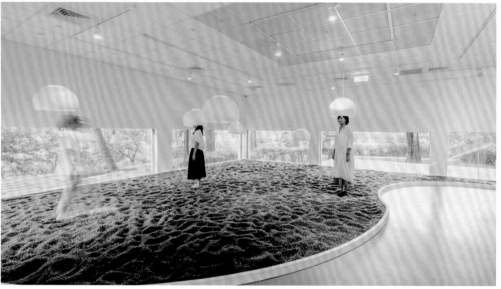

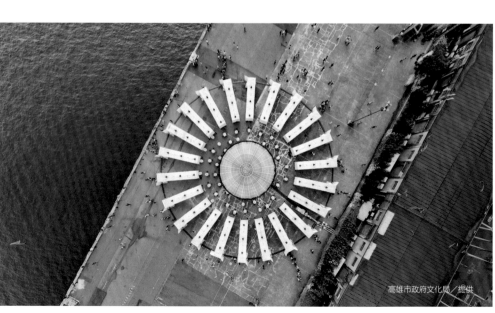

高雄市政府文化局／提供

1 | 2021 台灣設計
展 @嘉義市「家意 –
以城為家」

2 | 2020 台灣設計
展 @新竹「Check
in 新竹 – 人來風」

3 | 2022 台灣設計
展 @高雄「台灣設計
設計台灣」

以設計形塑
城市文化

設研院讓大家看見，設計能夠改變一座城市。在此過程中，設研院成為催化劑，催化局處流程、組織文化的改造，從籌備的過程建立一個制度及組織的文化。」參與多項大項展會總策畫的他如此說道。

讓地方的性格被世界看見

除了對於地方政府內部帶來的影響力，地方設計能量的擾動，也是台灣設計展的另一大使命。事實上，為了讓台灣設計展從主題到視覺都能命中核心，設研院每屆都會邀請不同設計師、策展人共同參與。「我們通常定完主題之後，就會討論希望呈現的風格，接著根據風格找尋合適的設計師。策展人部分則傾向選擇與在地有連結的角色，例如 2021 年台灣設計展在嘉義舉辦時，就就邀請到平凡製作創意總監黃銘彰、禾重建築設計建築師周榮敬、大象設計共同創辦人潘岳麟、台灣田野學校葉哲岳等多位嘉義人共同參與策展。」鄭育芬說道。

吳漢中則觀察，其實許多城市都有成熟的設計團隊，這些設計團隊可能因為身處地方，過去比較少被主流媒體報導，而台灣設計展則讓這些地方的設計團隊被看見。「另一方面，近年來也有很多人回到故鄉做設計，當很多旅外設計師重新回望故鄉，也能透過設計專業勾勒出地方性格。簡單來講，我會認為設研院最重要的一個課題，其實就是把設計帶到各個地方去，讓地方的人才被認識、地方的性格被看見。」

在這樣的擾動下，台灣設計展不只是為主辦城市帶來話題與人潮，更為地方政府及在地團隊帶來活水。為了延續這樣的能量，設研院在 2023 年開啟「城市美學計畫」，讓台灣設計展的精神在地扎根，「我們希望展期過後，在城市留下什麼，讓城市景觀分為有所轉換，讓設計力在城市中持續發酵。」鄭育芬補充。設研院也協助「台灣設計展」主辦城市申請世界設計組織會員，將台灣設計力帶向全世界，也成為公部門與在地產業、當代設計力共同打造城市品牌的最佳典範。

 鄭育芬——輔仁大學景觀設計學系學士、長庚大學工業設計所碩士，曾任陳克聚建築師事務所設計師，現任設研院地方創新組組長，曾參與執行台灣設計展、T22 等多項專案。

 吳漢中——畢業於台大城鄉所、杜克大學商學院工商管理研究所。曾任 2016 台北世界設計之都執行長、2018 台中花博設計展、馬祖國際藝術島總策畫、2022 台灣設計展策展顧問。

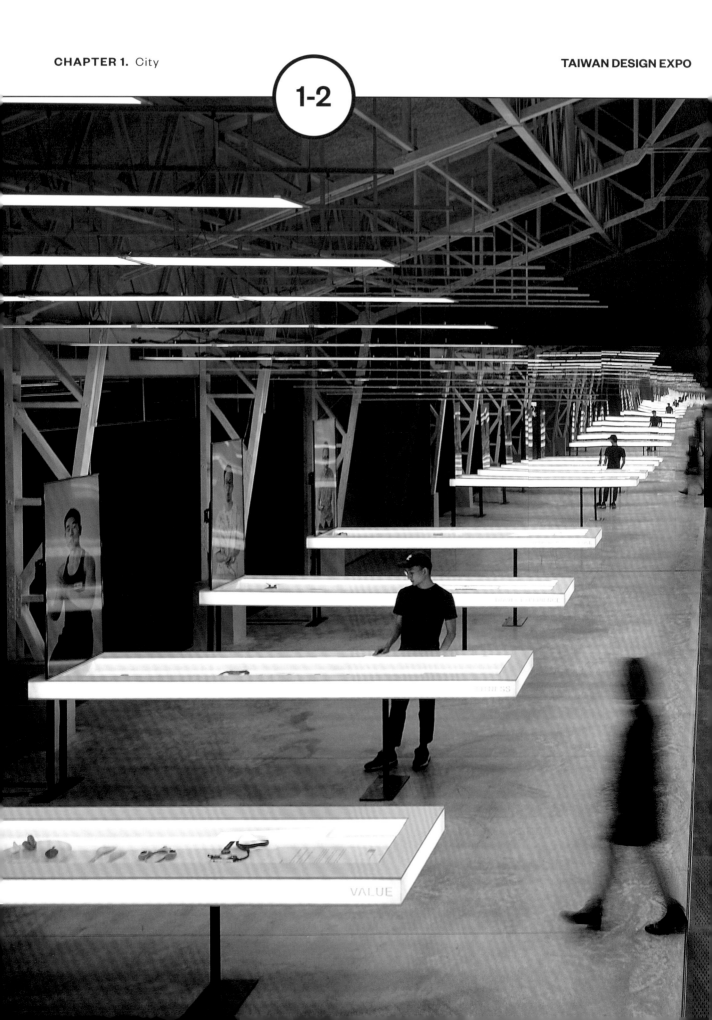

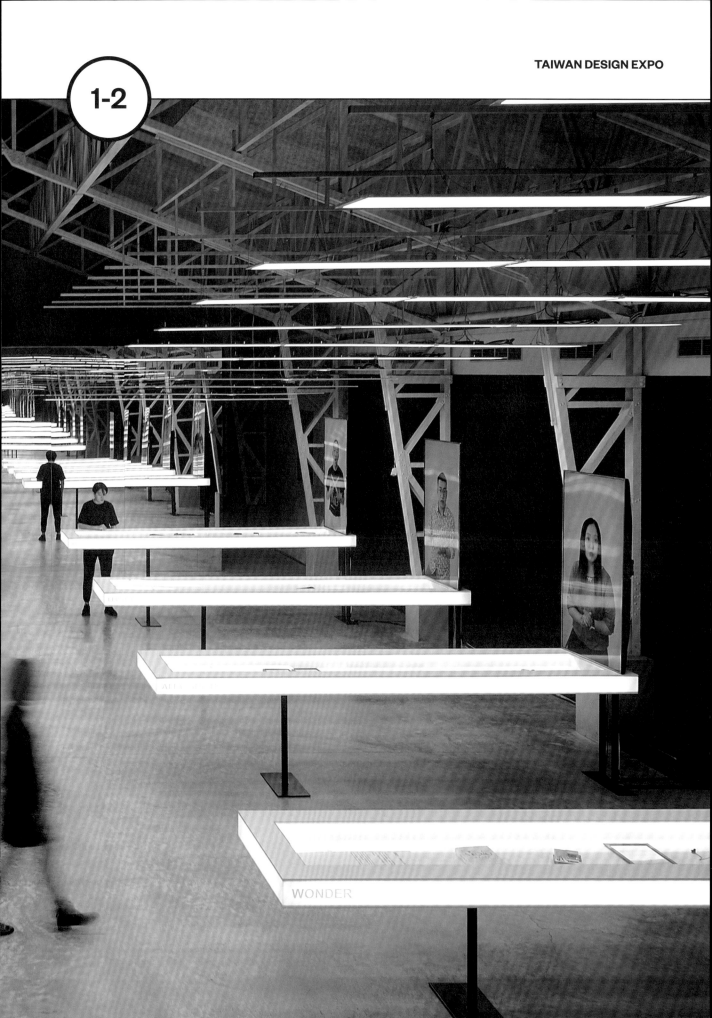

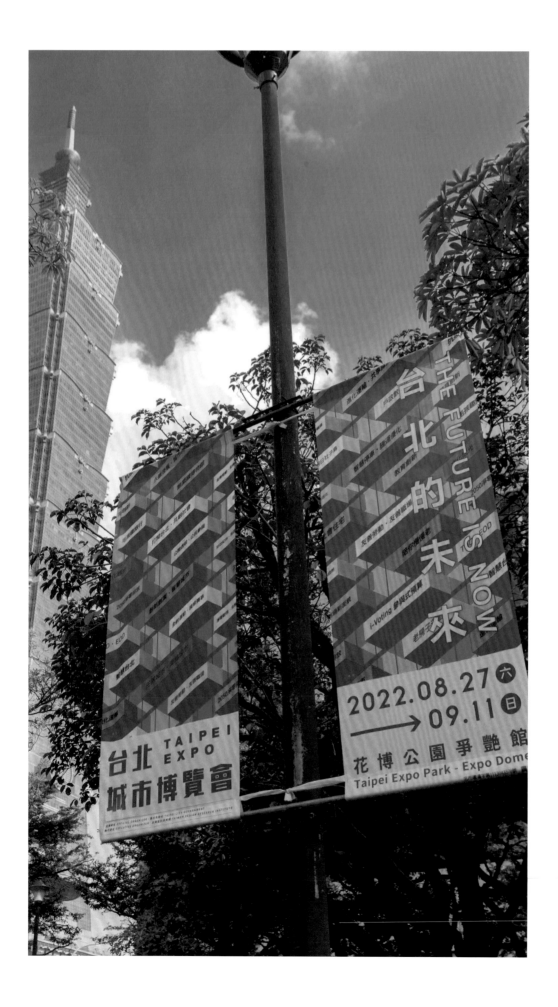

撰文──郭慧、黃映嘉 · **圖片提供**──台灣設計研究院、龔書章

台北城市博覽會
不只轉譯市政內容，更帶領全民想像未來

2022 年 8 月，由台北市政府主辦、設研院執行的「台北城市博覽會」以「台北的未來 · THE FUTURE IS NOW」為題，於花博公園爭艷館展開為期 16 天的展覽。近年來各式城市博覽會屢見不鮮，而在眾多以城之名的展覽中，台北城市博覽會令人印象深刻之處在其核心定位──「這不是一個成果展，而是一場城市行動。」

從六大主題出發，勾勒城市輪廓

如此一錘定音的人，是台北城市博覽會總策展人暨交通大學建築研究所教授龔書章。從 2012 年協助台北市申辦「世界設計之都」到 2022 年策劃台北城市博覽會，龔書章在十年間持續觀察城市脈動，參與多項大型展會的總顧問，而這回「台北城市博覽會」，也像是這位建築學者對於台北的十年觀察。

然而，觀察是一回事，收斂更是另一門功夫。畢竟，一座城市涵蓋的議題上天下地，如何收斂成一個個展區、一次次倡議？對此，龔書章決心從城市發展的六大面向出發，梳理出永續發展、城市再生、打開台北、共融社會、創新創業、智慧城市六大主題。「在『永續發展』展區，我邀請觀眾一起面對台北的山和水，並在此過程中思考如何打造韌性城市；『城市再生』希望城市的新與舊相傍相生、共存出城市的獨有樣貌；『打開台北』則藉由破除疆界促進文化平權；『共融社會』講的是社會住宅、是共融與平權，將看似生硬的倡議包裹進柔軟的主題；『創新創業』闡述了友善勞動與工作環境；最後『智慧城市』則關於安全城市、抗疫醫療、智慧台北。」龔書章娓娓說道。

讓展會成為行動，而非成果

而在決定六大面向之後，如何透過不同子題勾勒出城市輪廓，讓展會成為「行動」而非「成果」，則有賴策展團隊及設研院的梳理與轉譯。「我們理解設計師的語言，知道如何與他們溝通市府局處的想法，因此很重要的角色之一就是設計師與市府間的橋梁，讓設計團隊可以在某個範圍中發揮創意。」統籌台北城市博覽會的設研院國際發展組組長洪明正表示。

以設計形塑
城市文化

以「智慧城市」子題為例，所謂智慧城市是以各種資訊科技與創意整合都市系統與服務，因此內容牽涉能源、水文、垃圾、都更等政策，不只生硬更極為駁雜。「我們前後費時八個月做前期調研，與絕大多數的市府首長進行訪談，梳理核心價值，希望不讓這檔展覽成為向上級報告的流水帳。」洪明正說道，也因為以城市為主題的展覽，目的在於讓市民更了解自己所處的城市，因此如何將各種繁複的政策議題轉化成易於理解的內容，更是在爬梳資料後的挑戰，「展會最後決定使用沉浸式影片、地景模型、互動裝置來傳達內容，引導民眾理解台北市政府政策，並且產生認同與共識。」

把球丟得更遠，讓我們走向那邊

在呈現手法之外，如何將更多人捲動進這場以城為題的展覽裡，更是這場城市行動的關鍵。對此，設研院選擇在主場館著力之外，也在議題實際發生的地方安排導覽，讓民眾實實地感受城市的脈動。在開啟體驗議題的支線任務之外，邀請推行市政的夥伴加入這場盛典，則是團隊的另一個著力點。「在這次展覽裡，我邀請公務人員走進展區、面對群眾，讓曾經為了改變城市而努力的人，看到城市現狀與理想之間的距離。台北城市博展會的主題是『台北的未來・THE FUTURE IS NOW』，這代表未來從現在開始，也因此這檔展覽不應該是成果的展示，而是激發想像、凝聚共識，讓大家站在起跑線上往前走。」龔書章說道。

「事實上，市府裡有許多非常努力地推動各項議題的公務員，我也希望他們成為導覽員，直接面對市民、給出承諾，透過不斷地述說與承諾，最後便會成為宣言，也能激發出主事人員的責任心與成就感。」

因為未來是從現在開始，台北城市博覽會就像是一場傳接球，而當策展團隊與民眾把球丟得更遠一點，並讓公部門看見，龔書章深信，「看到之後，我們就會走向那邊。」

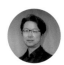

洪明正——曾任外貿協會設計推廣中心高級專員、駐德國杜塞道夫台北設計中心總經理、台創中心創意產業輔導組、展會行銷組組長，現為設研院國際發展組組長。專長領域包含工業設計、循環設計、文創產業、國際展會、行銷推廣等。

龔書章——建築與城市跨域資深策展人，現任國立陽明交通大學建築研究所教授、中華民國室內設計協會榮譽理事長；並榮獲 2007 中華民國傑出建築師、2020「臺北文化獎」得主。

以設計形塑
城市文化

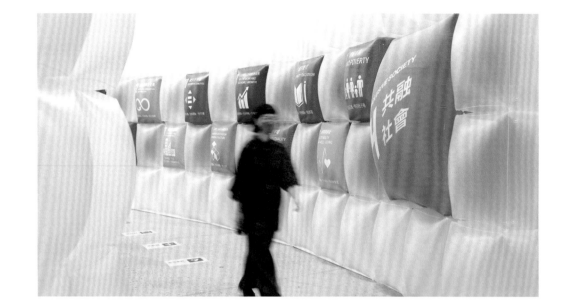

1
—
2
—
3

1 | 環形通道牆，以
SDGs 永續價值符
號及台北市各項國際
排名，帶出城市光榮
感。

2 | 展區以白、綠色
調象徵與自然關係，
直立式裝置成山巒意
象，讓民眾彷彿若走於
山巒間，展現台北的
永續與宜居。

3 | 以台北大型城市
地景模型結合光雕投
影，演繹翻轉城市的
力量。

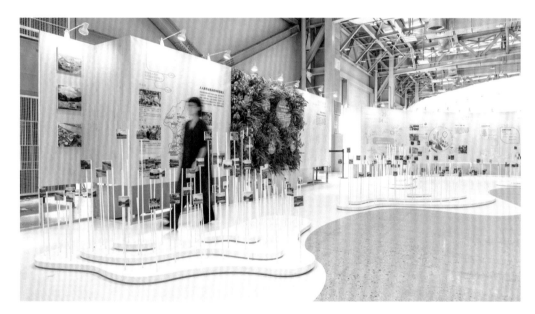

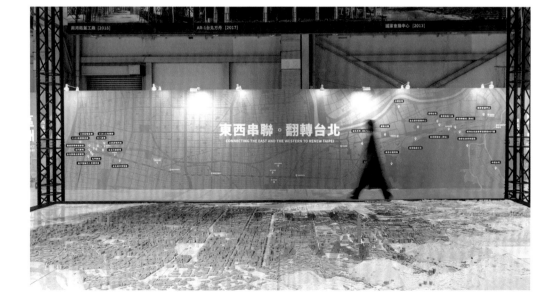

2

以設計促進
公共創新

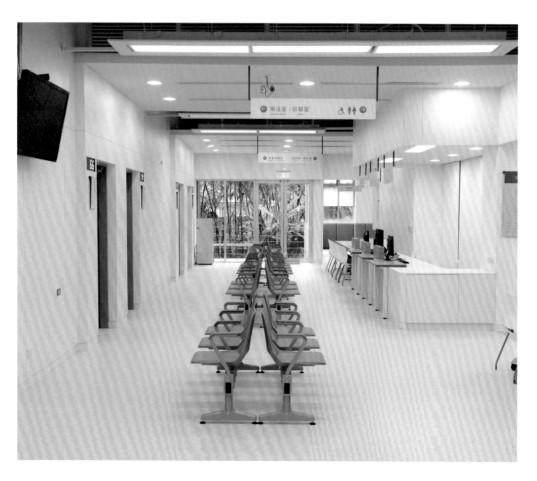

撰文——郭慧 · **圖片提供**——台灣設計研究院、趙璽

衛生所再設計
透過跨領域設計，打造一致且安心的公衛場域

全台逾 370 間衛生所是台灣人從出生到死亡都密切相關的地方；然而，這麼一處與生活息息相關的處所，卻總是給人混亂紛雜的印象。為了打造更舒適的公衛場域，設研院主動向新北市衛生局叩門，以新北市汐止區、鶯歌區衛生所為示範點，改造出令人安心的衛生所。

攜手跨領域團隊翻轉衛生所印象

衛生所再設計計畫顧問、也是中華民國室內設計協會理事長趙璽觀察，「衛生所設立時間動輒三、五十年，過程中肩負任務不斷增加，卻往往以直截方式回應需求。舉例而言，當衛生所需要增設報到台時，他們就直接放一張桌子；接到新的宣導任務時就貼一張海報，就這樣少什麼加什麼、缺什麼貼什麼，加上、貼上後卻再也不會拿掉了。也因為這樣，衛生所的空間動線、視覺指標往往交錯紊亂。」

公共服務組組長黃麗寧進一步指出，如此紊亂的動線、紛雜的指標，常讓民眾不知所措，也容易引發不安，更導致衛生所需大量仰賴志工指引，

才能讓民眾知道自己所需的業務該如何辦理。

在此觀察下，打造令人安心的衛生所空間，便是這次改造的關鍵任務之一。然而，作為公共服務場域，衛生所牽涉業務繁多、使用者面貌也極為多元，遠非由單一領域設計師出面便能完成改造任務。

為此，設研院籌組跨領域改造團隊，邀請坐設計事務所、選選研分別操刀空間與視覺規畫，設研院擔任計畫統籌及服務設計研究，協助設計師判斷、消化來自使用端的意見回饋，再以此梳整出設計方針。

趙璽也以其在室內設計領域的經驗出發指出，過往設計師操刀商業空間、辦公室或居家設計時，使用人數多半在個位數至千百人之譜，設計也有模式可循；然而，衛生所服務人數動輒數十萬，服務內容包含醫療、保健、衛教，再加上無設計前例可循，對於團隊而言是極大挑戰。

「也因為這樣，設研院在計畫前期投注極大精力調研，釐清醫師、護理師、不同年齡民眾在空間

以設計促進
公共創新

1

2

3

1 | 設計團隊以整齊
劃一的模組尺寸打造
牆板。

2 | 設計團隊依據醫
師、民眾等不同角色
的使用需求重新挑選
衛生所設備。

3 | 汐止衛生所遊戲
室中飾有從衛生所標
誌衍伸出的各種輔助
圖案。

中的需求,像是採購座椅時需挑選有扶手的款式,讓長者起身時更安全等。這個過程非常辛苦,卻對後續設計極有幫助。」

建構改造模組加速升級腳步

在此分工合作下,團隊依據調查研究的結果,首先調整衛生所服務動線,將原先設於門口的掛號台移至內部,避免尖峰時期門口堵塞,同時也集中兒童診間、哺乳室、遊戲室位置,讓看顧孩子的父母更能掌握狀態也避免動線打結。

另一方面,空間設計團隊也以不同濃淡的地板鋪面,不著痕跡地區隔出緩衝區、服務區、就診區,再搭配由視覺設計團隊依據溝通距離、資訊屬性梳整出的指標系統,讓動線引導更清晰。與此同時,團隊也以溫潤的暖白色系為主軸,緩解民眾的緊張感,再搭配高齡友善且易於搬運的桌椅,不只讓使用上更安全,也有助於動線劃分。

設研院也期待有朝一日能將這個經驗複製到全

台,讓衛生所表現出便利商店般的安心感與一致性。趙璽比喻,「即便在不同城市裡,我們踏進便利商店時不需要做任何適應,就會知道商品大概的位置。我們也希望將這個觀念轉換到衛生所,民眾即便搬遷到異鄉,也不必重新適應衛生所模樣。」也因此,設計過程中從桌椅到指標系統等,都以可模組化的設計為原則進行,設研院也特別將改造成果製成「示範設計說明書」,方便其他衛生所參考應用。

黃麗寧進一步表示,「目前除了汐止與鶯歌衛生所,改造進度也推進至金山、新店、板橋、三重,甚至也跨縣市前進到台東衛生所來實施。這樣的逐步推廣也回應了我們的目標——透過策略性服務設計研究及設計導入,建構一套改造模組,加快升級腳步,為更多民眾提供更好、更安心的公衛服務。」

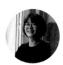

黃麗寧——從事設計企畫、品牌經營、公共服務設計等工作長達 16 年,曾任不只是圖書館創辦人、台灣設計館館長,現任設研院公共服務組組長。

趙璽——畢業於中國科技大學室內設計研究所。現任台北大紘室內裝修設計有限公司負責人、中華民國室內設計協會理事長。

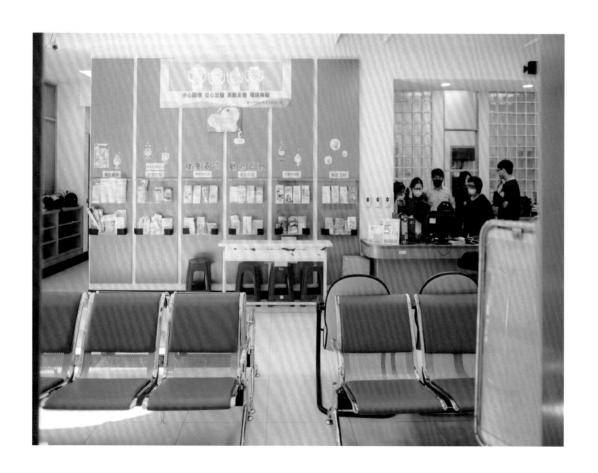

2-1

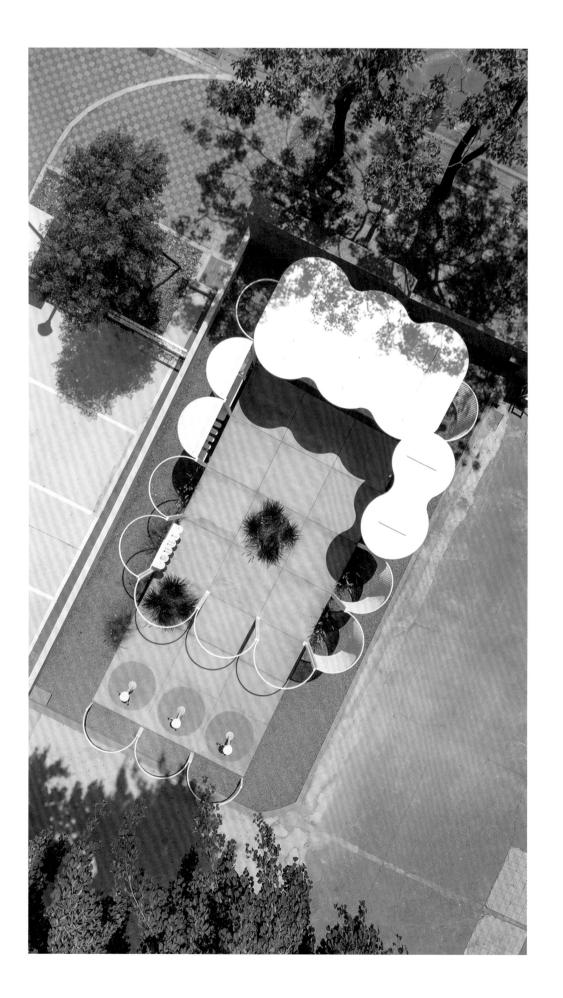

以設計促進
公共創新

撰文——郭慧、黃映嘉 · **圖片提供**——台灣設計研究院

學美 · 美學——校園美感設計實踐計畫

在校園的每個角落裡，埋下設計的可能性

如果想找尋一方時光凝滯之地，那個地點往往藏在校園裡——許多人送孩子到學校時赫然發現，即使時隔多年，如今孩子所處的校園竟與自己童年時期相去不遠。這樣的停滯顯然需要被改變。由教育部指導、設研院主辦的「學美 · 美學—校園美感設計實踐計畫」（以下簡稱「學美 · 美學」）便從 2019 年開始，攜手設計團隊，一步步翻轉校園。

採購法之外，搭建學校與設計相遇的平台

在改變開始前，首先得先探究校園數十年如一日的根本原因，設研院深入校園後發現，校園環境的停滯，很大一部分可歸因於採購法規——根據採購法規範，公共工程改造案必須在標案階段定義規格，但此階段往往缺乏使用者的調查研究及設計美學角色；再加上台灣設計團隊多為小型工作室，在團隊人力有限的情況下，多半無暇應對行政流程裡的繁瑣作業。因此，過往校園內的建設往往以「工程」為主，卻沒有「設計」進場的空間。

從這樣的觀察出發，設研院發起「學美 · 美學」時，首先便在採購法之外，搭建一個連結校園與設計團隊的平台。在此平台上，報名學校提出改造項目、設計團隊發想改善方法，雙方通過甄選後由設研院媒合，在設研院邀請的指導委員協助下，共同為校園環境找解方。設研院則在此過程中扮演學校與設計團隊間的橋樑，幫助學校與設計團隊換位思考，促使設計團隊考量師生使用及維運需求，也讓學校聆聽設計團隊想法。

從減法美學出發，延伸到校園美感教育

搭建了「學美 · 美學」平台後，「設計」便因逐步投入校園中，為一所所學校帶來美感的物理及化學變化。最具體而微的改變便是許多雜物堆疊積累的教室、無人願意靠近的畸零空間，在設計師重整動線、梳理收納邏輯後，煥發令師生驚豔的另一面。「很多學校已經累積二、三十年的設備，包括家電、桌椅等物品不斷添置，因此比起加入其他設計元素，當務之急是透過設計為空間進行減法。」銘傳大學建築學系副教授，同時也是「學美 · 美學」指導委員褚瑞基說道。

減法是改變的第一步，隨著計畫推行，校園改造重點也有所嬗遞。負責「學美‧美學」的設研院人文創新組組長楊玉婷表示，第一年「學美‧美學」聚焦在翻新學習空間，將校園變美、變整齊，隨著108課綱上路後，第二到四年則聚焦在「打造養成環境」，試圖透過改造校園為教學賦予更多可能、甚至是未來性，改造環境更從教室延伸到整個校園，包含健康中心、體育器材室，更有像垃圾資源集中場、生命教育場域等無牆教室，讓美感教育與校園環境緊密扣連。

而在這樣的過程中，除了具體的空間變化之外，楊玉婷感受到的，更多是老師們想為孩子做些什麼的心情，像是時任嘉義縣太和國小的徐英傑校長為了國中即需下山、離鄉背景求學的偏鄉孩子，打造一間能讓他們想起家鄉的茶藝教室；又或是台北市復興高中劉桂光校長為校內動保社團規劃的犬貓生活與教育空間，讓孩子們不只在學科上努力，更能感受到生命的真諦……。「在這樣的過程中，我其實很常被這些老師、孩子感動。」楊玉婷笑道。

掙脫甲乙方關係，讓設計的價值被看見

而在學校之外，為空間賦予新可能的設計團隊，在計畫中更是主角。楊玉婷觀察到，參與「學美‧美學」的設計團隊，不外乎想實踐理想的熱血新銳，或是想回饋社會的資深團隊。「有時設計團隊習慣作為『乙方』，對校方要求照單全收，這時我們便會鼓勵設計團隊適時堅持自己的想法、由我們協助溝通。」楊玉婷補充，「我們希望設計團隊在『學美‧美學』計畫中除了能不再被繁瑣的行政流程束縛外，更重要的是要掙脫傳統的甲、乙方關係，透過理性、多面向的思考與共創，彰顯設計的專業，讓設計的價值真正被看見。」

「雖然乍看之下，學校是甲方、設計團隊為乙方，但是學美‧美學與一般標案不同，中間過程會有很多對話，並且在設研院居中協調下，一同往目標前進。」褚瑞基也觀察到，參與「學美‧美學」的設計團隊通常很年輕，他在此過程中也會替設計團隊收斂想法，「我們希望讓設計團隊理解，校園改造並非表面功夫，包括心理、教育、文化、社會……每一種改變都需要時間，這才是設計的本質。」同時任教於銘傳大學建築學系的他也表示，自己經常在「學美‧美學」計畫裡意外輔導到過去系上學生，每每能在案子結束後看到他們的顯著成長。

從2019年至今，「學美‧美學」已經為多達75所學校改頭換面，煥然一新的空間固然可喜，褚瑞基卻認為，設計過程中彼此的交流，更具有珍貴的意義。「從實地勘查、邀請設計團隊與老師一同針對課程需求及彼此期待的未來，到因地制宜進行改造、討論出理想的空間設計。這個過程就像是投擲石子到池裡，總會產生漣漪、擴散影響力。」褚瑞基說道。

楊玉婷——畢業於淡江大學企業管理研究所，曾任台創中心設計推廣組組長、現任設研院人文創新組組長，負責「學美‧美學」、「城市美學」、臺灣文博會等專案計畫或展會。

褚瑞基——畢業於淡江大學建築學系、賓州大學建築所，現任銘傳大學建築學系專任副教授，專精建築、環境、都市設計等領域。

CHAPTER 2. Public

以設計促進
公共創新

1

2

1｜設計團隊為校園
中掃具、夾子、分類
存放桶設定位置，讓
學生用完後可妥善歸
位，也讓掃具如展示
品般整齊排列。

2｜有禮設計為高雄
市文府國小改造體育
器材室。

PLUS！
直擊「學美・美學」改造現場
復興高中╳小動物學院

校園不只是追求學科知識的所在，也是生命教育的關鍵場域，最具體而微的案例之一，便在台北市復興高中裡。原來，復興高中長期收容流浪貓狗，至今已有黑色米克斯犬「復校長」、黃色米克斯犬「麥麥」、虎斑貓「姐姐」以及兩隻遭遺棄的乳貓「四月」和「白襪」。然而，由於校園中並無為犬貓打造的空間，過去毛小孩只能棲居於學務處外走廊，不但導致環境雜亂，也不符合動物習性。

為此，復興高中入選「學美・美學」計畫後，在與設研院團隊、指導委員及設計團隊「日衍規劃設計有限公司」討論下，決定活用圖書館與學務處所在兩棟建築物間的半戶外下凹閒置空間，並向外擴延至扇形平台，打造設有校犬校貓生活、互動及教學等三大區域的「小動物學院」。與此同時，設計團隊也以可移動式設計，為未來增加收養犬貓保留調整彈性，並搭配耐候塗料為家具延長使用期限。

而在滿足犬貓生活需求之外，「小動物學院」也為校內動物保護社團打造了學習生命教育的基地，讓其可在此觀察動物行為與習慣，並與校貓、校狗親近，更讓教學場域從教室內擴大到這無牆教室——在此，不只犬貓愜意歇居，孩子也能體會尊重生命的真諦。

以設計促進
公共創新

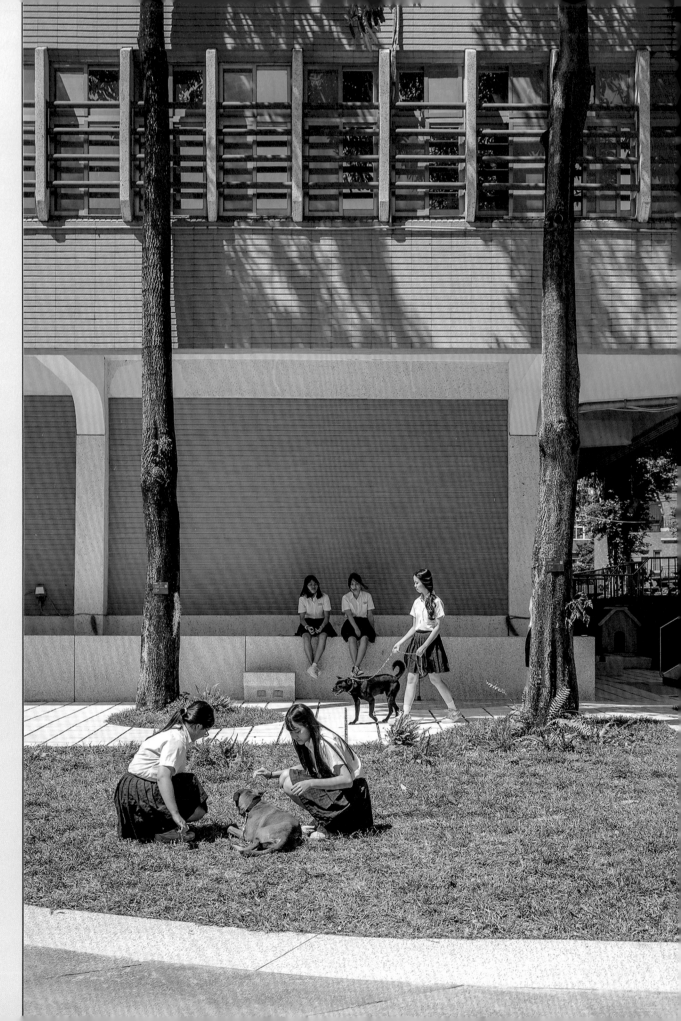

DESIGN × PUBLIC

以設計促進
公共創新

1000 DAYS
OF DESIGN

北花線—回遊號 & 藍色公路

翻轉公運與航運美學
打造觸動人心的移動風景

撰文—郭慧・影像版權—@YHLAA 台灣設計研究院

公共運輸的發展，為每個人賦予移動的可能；公運美學的提升，更讓移動本身便是一趟美好的旅程。設研院與交通部合作，在 2019 年攜手日目視覺藝術、U10 大衍國際設計，為行駛「台北－花蓮」的公路客運路線（以下簡稱「北花線」）的臺北客運、首都客運及統聯客運操刀路線識別、視覺形象、車體外觀與內裝，打造顛覆公運既有美學的「北花線－回遊號」。

讓客運成為流動的饗宴

設研院與設計團隊除了在標準字融入道路體風格，也在車身設計上以白色為主調，搭配以花蓮七星潭鵝卵石為靈感的圖騰、以具有山海意象的綠、藍色為點綴色彩，讓乘客從看見車身的那一刻起，便能感受到「北花線－回遊號」迥異於傳統客運的風格。在車廂內團隊則延續白色主調，並以淺色皮料包覆電視、音響、冷氣風管處，再搭配立體剪裁式拉簾，讓視覺體驗更清爽，也解決布簾清潔問題，更讓車窗外的公路景色，成為旅程最美的遠景。至於人體工學座椅與藍色鵝卵石造型頭枕，不僅呼應車身設計，也大幅提升舒適性。

另一方面，交通安全也是移動途中的重點，為此，團隊重新檢視法規，將車體內外資訊分為「法規必要訊息」與「提示性訊息」，並以此為資訊分層並搭配中英雙語及圖示，讓民眾在緊急時刻能快速掌握求生資訊，也讓「北花線－回遊號」成為舒適、美感、安全兼具的流動饗宴。

從痛點出發翻轉航運美學

除了翻轉巴士的公運美學，設研院和交通部航港局合作，在「藍色公路十年整體發展規畫」下提升「航」、「港」、「船」、「遊」設計及服務品質，像是在 2022 年邀請 UPGA 瓦建國際設計有限公司、博瀚設計工作室、本質設計顧問有限公司等設計團隊，共同改善澎湖車船處交通船馬公候船室中指標不清、動線凌亂等 11 項痛點，為服務往來旅人的候船室注入新生命。

設研院團隊首先針對旅客候船空間進行調研及使用行為調查，梳理馬公第三漁港候船室的服務流程痛點，提出以減法設計解決方案去除功能不彰的設備，讓空間更顯寬敞明亮，再搭配以澎湖玄武岩色彩發想的灰色售票處，讓視覺更輕盈，也讓民眾更好找到購票地點，地上巧妙安排的色塊更恰到好處地引導動線。座椅則由 NakNak 設計，以回收寶特瓶、蚵殼粉、保麗龍等材料製成海廢座椅，將循環設計自然融入候船空間，讓永續成為空間中不言自明的主題。未來也將以「Taiwan Hi」為藍色公路品牌名，延伸至港口空間的服務，讓航行更舒適、更便利，也更永續。

北花線—回遊號 | **指導單位** | 交通部、經濟部 | **主辦單位** | 公路總局、工業局 | **執行單位** | 台灣設計研究院 | **設計單位** | 日目 247Visualart 、U10 Inc 大衍國際 | **合作單位** | 首都客運、 Ubus 統聯客運、臺北客運、三坤車體、總盈汽車

藍色公路 | **主辦單位** | 交通部航港局 | **執行單位** | 台灣設計研究院 | **空間設計** | UPGA 瓦建國際設計有限公司 | **品牌設計** | 本質設計顧問有限公司 | **指標設計** | 博瀚設計工作室 | **船舶設計** | 柏成設計有限公司

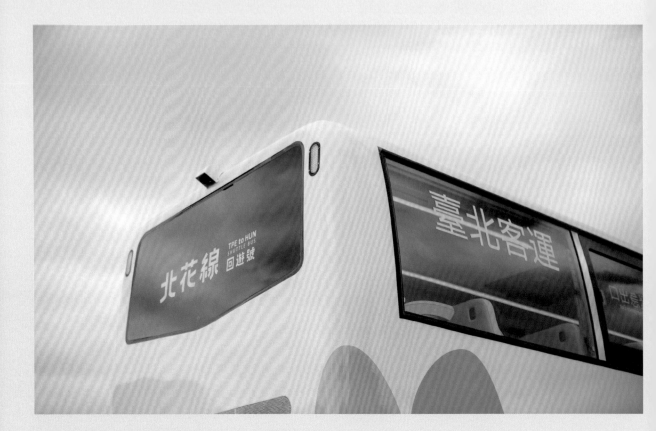

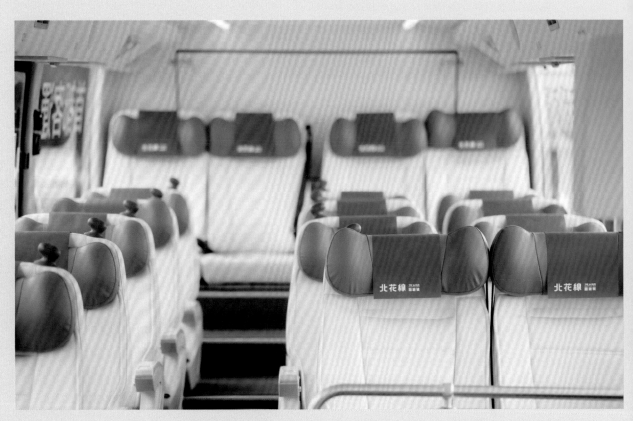

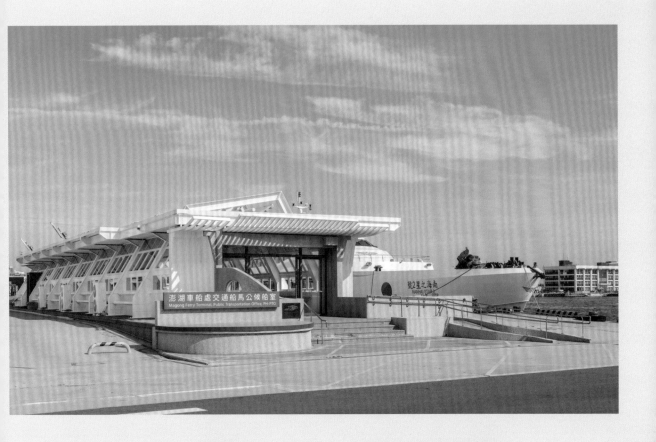

選舉公報再設計

從美學出發，形塑不一樣的民主風景

撰文—郭慧 · 圖片提供—台灣設計研究院

堅實的公民社會與亮眼的投票率是台灣的驕傲，然而，凌亂的候選人海報、密密麻麻的選舉公報，往往導致選民難以消化選舉重要資訊。2021 年公民投票時，中央選舉委員會與設研院攜手提升選舉美學，其中率先吸引眾人目光的改變，便是公投公報再設計。

轉化設計限制讓閱讀更舒適

相較於其他平面設計，「選舉公報再設計」最大的挑戰在於必須符合〈公職人員選舉選舉公報編製辦法〉規範，包含印刷色僅紅黑兩色、尺寸欄位固定規格等，且印刷費用也受嚴格預算控管。也因此，如何以設計力回應既有限制，甚至將限制化為利基，則是「選舉公報再設計」最大的挑戰。

在此前提下，設計團隊分析既有選舉公報的設計盲點，發現超高文字量與紊亂的閱讀動線，往往是妨礙選民理解選舉公報內容的兩大障礙。從此觀察出發，設研院將書法體刊頭改為黑體，讓視覺呈現上更簡潔，並減少每行字數，讓閱讀體驗更舒適；另一方面，設研院也調整段落與欄目，將過去「從上到下、左右各半」的閱讀順序改為「上下各半、從左到右」，讓每案完整集中在同一張頁面，改善閱讀節奏。

不只如此，針對許多選民最想確認的選舉流程，設計團隊則以插圖形式繪製投票流程圖，並巧妙轉化選舉公報印刷僅能採紅、黑雙色的限制，將流程圖中代表選民的人物以紅色標示，其餘空間、票匭等背景則以黑色顯示，不僅讓視覺上更為簡潔精練，也讓選民更容易代入、理解，進而促進投票效率。

讓選舉美學與民主社會一起進步

這樣的設計改造，也從紙本選舉公報延伸到公報電子書。除了讓電子書與紙本選舉公報設計一致，也控制文字量，讓在手機等電子裝置上閱讀內容的選民也能一目瞭然，藉此提升提高電子書的閱讀量，更能讓不在籍的選民事先理解投票相關事項。

公投選舉公報再設計只是選舉美學改革的第一步，設研院也持續研究選民閱讀習慣與需求，讓重新設計的選舉公報不只是一次性的嘗試，更能擴大應用於地方選舉，甚至延伸至投開票所指標、意見發表會片頭、現場布置及電視畫面版面等面向的再設計，期盼能藉由設計導入，讓選舉美學與民主社會一起進步。

主辦單位｜
經濟部工業局、中央選舉委員會

專案統籌及服務設計研究｜
台灣設計研究院

專案顧問｜
IF OFFICE 馮宇總監

公報、電子書設計｜
平面室

投票流程圖｜
RE:LAB

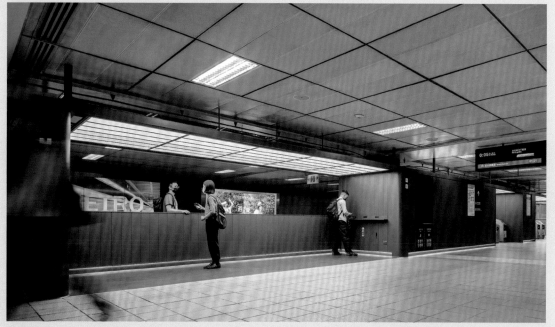

台北捷運再設計——中山站

重整既有服務體系
將機能好好收進盒子裡

撰文—郭慧 · 圖片提供—台灣設計研究院

捷運不只拉近城市中點與點之間的距離，也成為台北人最熟悉的日常風景。然而，隨著近年旅運量及服務需求日益增加，如何讓誕生於 26 年前的台北捷運與時俱進，便成為台北捷運公司邀請設研院進場的動機。

將機能收納在盒子裡

在這場「台北捷運再設計」的革新裡，首站選定 2020 年系統運旅運量排行第六、使用族群多元、地域新舊融合的中山站，並在召集顧問、專家共同場勘、訪談中山站服務人員，並調閱逾 1500 筆旅客意見單後，發現中山站隨著使用時間增長、服務內容及設施增多，使得車站面臨系統整合問題，亟需更具整體性的設施規畫；同時，以服務旅客為核心的詢問處，也需調整其空間規畫，讓旅客不再需要拍打玻璃尋求協助，也減少站務人員仰頭監控 CCTV、彎腰與旅客溝通等困擾；另一方面，在主動線上增加方向指引，讓旅客能快速掌握正確方向，而非仰賴人員指引，也是當務之急。

觀察到上述三大問題癥結後，設研院及設計團

隊提出「將捷運提供的機能服務收納在盒子裡」的概念，將過去受到兩支圓柱包夾的詢問處退縮並拓寬，成為捷運站裡的中心點，再以此往左右兩邊延伸出連串盒狀系統，負責提供公告架、垃圾桶、DM 架、滅火器等服務。盒與盒之間的明亮內凹空間則成為旅客會面點，也是提供充電服務的場域。在詢問處內部空間設計上，團隊則製作了 1:1 的詢問處空間打樣，邀請站長、工務處人員、通用設計顧問、輪椅受測者等到場體驗，研擬出最適合的機台配置與檯面深度等，讓捷運站成真正的友善空間。

調整指標配置，讓旅人不再迷失

先前讓許多旅客摸不著方向的指引問題，設研院則在交會處上，將原先放置廣告的位置改設總指標，再搭配懸吊式方向性指標、增加中山地下街方向指引，讓旅客出站時不再感到迷失。也希望以中山站詢問處為中心的十字帶為第一階段優化重點，漸次延伸到商業攤販、天花及燈光照明等的改變，讓牽涉及許多人日常交通的捷運站設計更貼合使用者所需，也讓台北捷運在改造之後，能以更健全的服務、更細膩的設計，陪伴台北人走向下一個世紀。

共同主辦 |
經濟部工業局、台北捷運公司

專案統籌及服務設計研究 |
台灣設計研究院

捷運公司跨部門參與 |
台北捷運公司經營企劃處、站務處、工務處

跨域顧問群 |
邱柏文、林時旭、林一順、廖慧燕、林世昌

空間規畫 |
形構設計

視覺規畫 |
IF OFFICE、平面室

產品規畫 |
NAKNAK

細部設計 |
UPGA 全聯工程科技股份有限公司、UPGA 瓦建設計

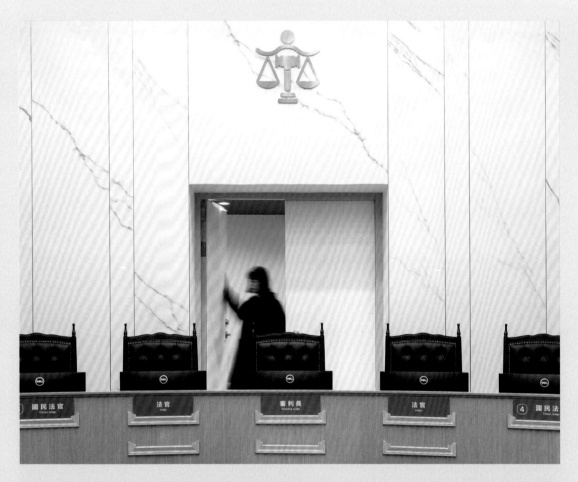

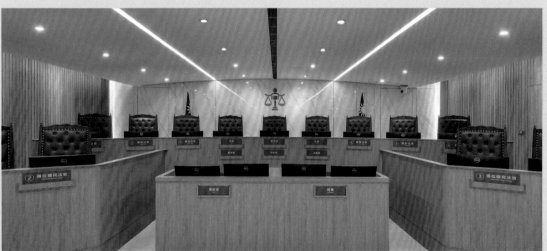

國民法官法庭空間設計

以設計拉近與民眾的距離
讓法院溫暖且富有人性

撰文―郭慧 · **圖片提供**―台灣設計研究院

2023 年元月，研議許久的「國民法官法」終於正式上路，意味著每一位國民都可能被隨機選為「國民法官」，也是台灣史上第一次邀請國民與法官共同審判。這樣的改變，目的在於讓司法審判更透明，也讓司法界更能與外界交流；然而，如何讓現有的法庭成為國民安心的地方，仍是一大挑戰。為此，司法院特別委託設研院協助打造全新的國民法官法庭，並以新北、南投和高雄三間地方法院為示範點，希望將這個模組規範應用到全台地院。

從色調出發讓法庭更溫暖

設研院深入研究全台及離島共 22 個地方法院的空間場域與服務流程，了解既有法院空間的運作邏輯及實務需求後，接著從打造「全民參與」的司法殿堂著手，讓法院藉由設計導入，勾勒出多元、包容、透明對話的空間意象。

舉例而言，設研院與設計團隊首先透過定調法庭整體意象來確立風格，並以白色為主色調，

使用台灣特有的「和平白大理石」，搭配溫潤柔和的淺色系木材質，帶出容易親近的氛圍；而在天花的部分，團隊則以弧型線板搭配燈光設計作為視線引導，走進法庭時自然地聚焦在法檯及司法天平標誌上。

以體驗設計減低國民法官壓力

另一方面，為了讓國民法官及職業法官更容易溝通，經多方討論後特別規劃創新的「圓弧形雙層主法檯設計」，讓審判長入座於中間位置，隨時關照兩旁的國民法官，也讓法官們更容易觀察審判區的互動，沒有視線死角；而在法檯前的檢、辯席位則採扇型配置，讓參與者更能聚焦於審理過程。

與此同時，設研院也留意到國民法官可能有不同身體條件及心理的緊張感，因此除了在法庭上配備無障礙設施，讓身障的國民也能無礙地參與審判過程；也將設計延伸到用於討論案件的「多功能評議室」，透過輕盈色彩與軟性材質，減緩國民法官初次參與審理且擔此重任可能產生的焦慮與不安。

畢竟，國民法官制度本就是台灣司法史上的一大創舉，如何減低在此過程中可能產生的壓力，讓民眾安心的參與其中，拉近法院與國民的距離，就是設計在此計畫中的關鍵意義。

共同主辦｜
司法院刑事廳

示範地院｜
新北地方法院、南投地方法院、高雄地方法院

服務設計及專案執行｜
台灣設計研究院

設計顧問｜
中華民國室內設計協會趙璽理事長

空間設計｜
蔡嘉豪建築師事務所

指標設計｜
博瀚設計工作室 Bohan Graphic

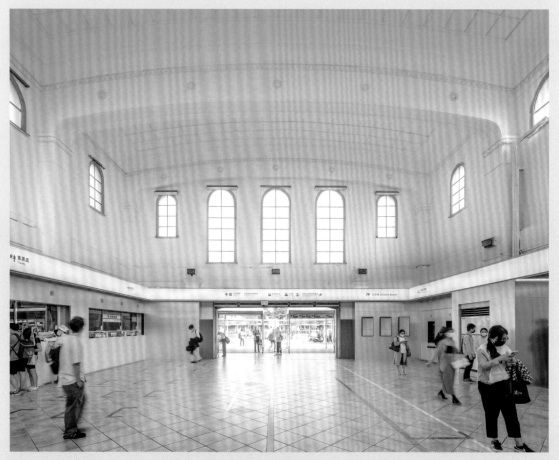

火車站微改造

擦亮城市門廳，讓老車站煥發新魅力

撰文—郭慧 · **圖片提供**—台灣設計研究院、牧童攝影

對於許多旅人而言，火車站是對於一座城市的第一印象；然而，許多作為「城市門廳」的台鐵火車站，因為時代的轉變，常常埋沒老建築的古雅風華，在服務上也愈來愈難以支應當代旅人所需。也因此，配合新竹、嘉義主辦台灣設計展的契機，台灣鐵路管理局、設研院與設計團隊本埠 | 蔡嘉豪建築師事務所 B+P Architects、博瀚設計工作室（Bohan Graphic）合作，發起火車站微改造計畫，讓新竹、嘉義火車站在恰到好處的「微整」下，重現往日風華，也對旅人更友善。

全台最古老車站的轉生術

身為全台最古老的火車站，新竹火車站不僅是城市重要地標，也是國定古蹟，但建物的歷史

風采卻被湮沒在紛亂訊息與色彩裡。為此，團隊首先從古蹟風格出發，統一規劃色彩與材質調性，並以連續性線型排列的色容差控管技術 LED 平板燈帶來明亮開闊的視覺感受，服務中心及售票口櫃台則改以清透玻璃打造，並挪動時刻表電視及移動式公佈欄位置，讓視野更清爽、資訊更清晰。

不只如此，車站所有指標設計也同步優化，並統一中英文字體、去除刻板色彩印象，提升指引效果，讓旅人往來時更便利。

讓昔日摩登車站在當代重生

至於曾在 20 世紀時被譽為「全島第一摩登車站」的嘉義火車站，也以減法設計凸顯出建築的摩登本質，像是以燈帶光線讓建築摩登氣派再次彰顯，並用結合指標系統的燈帶讓方向指引更加明確；同時整併使用率極低的電話亭、雜亂的張貼物等，讓視覺更為開闊沉靜。

另一方面，團隊也重新編排月台座椅，不僅考量月台與車輛間的安全性，也讓旅人在等待時更愜意。而在對於既有空間的重新梳整之外，團隊也在車站中加入全新台鐵便當門市及旅客服務中心，讓古蹟不只能保有往昔氣韻，也能符合當今旅人所需，透過精準的「微改造」，讓老建築在當代以自己的模樣重生。

示範車站 |
新竹、嘉義火車站

共同主辦 |
經濟部工業局、交通部台灣鐵路管理局

執行單位 |
台灣設計研究院

空間設計 |
本埠 | 蔡嘉豪建築師事務所 B+P Architects

指標設計 |
博瀚設計工作室 Bohan Graphic

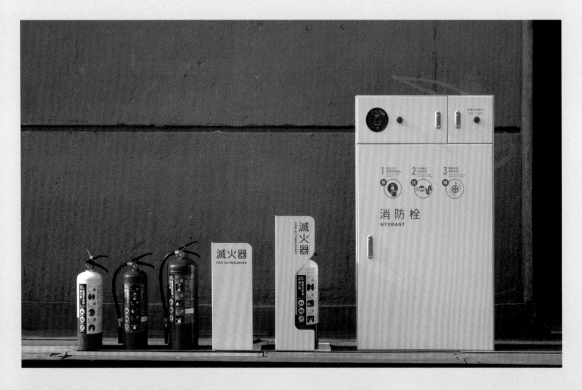

公共消防設備再設計

從精研法規到導入設計
讓消防設備融於環境又令人安心

撰文—郭慧 · 圖片提供—台灣設計研究院

想到消防設備，許多人腦海中首先浮現的都是那支大紅色的滅火器。儘管這樣的景象已經深入台灣日常風景，卻不代表沒有改變的可能性；相反地，如何讓消防設備融入生活環境，並且在災難發生時迅速發揮效用，便是設研院籌組的跨領域設計團隊與內政部消防署攜手合作，想要解決的問題。

梳理資訊層級，加速掌握關鍵資訊

然而，消防設備再設計不只關乎美感而已，更關乎危急存亡時的求生問題，也因此，設研院邀請消防安全中心基金會、台灣消防器材工業同業公會及業者共同參與，並由中華民國室內設計協會理事長趙璽擔任專案顧問、IF OFFICE 馮宇擔任視覺設計總監、無氏製作吳孝儒擔任產品設計總監，從田野調查、法規研讀開始，逐步深入了解安全需求、設備製程，最終打造出風格有別既往，卻更讓人安心的「室內消防栓箱」與「公用滅火器」。

以室內消防栓箱而言，儘管台灣最常見的消防栓箱多以紅色箱體呈現，然而細究法規之後，團隊竟發現其實法規上僅規範字體面積，卻無用色限制，也因此，設計團隊以法規為依據，提出多樣性的色彩規畫，並改善操作方式的圖文呈現，讓民眾在緊急情況時能更快掌握關鍵資訊。

打造兼具安全、便利與美感的消防設備

而就滅火器而言，團隊再次參考法規，發現可參照到的日本法規中僅要求紅色面積佔面積 25% 以上且可被識別。有了這樣的發現後，團隊也重新調整筒體紅色面積，並參考國際標準增加火災災種圖例，讓使用者在緊急情況下能快速判斷適用性，更能做出正確的處理。

隨著計畫與設計進行，深入法規及相關資訊的設研院與設計團隊，也進一步從梳整過的資訊出發，經過多次提案，促成「滅火器認可基準」、「各類場所消防安全設備設置標準」中共四項消防基準法令調修；另一方面，改造成果也不只限於示範的室內消防栓箱與滅火器，而是被統整為包含詳細設計說明、圖稿及工程圖、使用方式、材質建議、加工方式及編輯區域等的「設計規範書」，免費開放國內消防相關業者使用，期待透過產業的實際應用，讓更多人感受到台灣消防設備的設計升級，也更能體會到美感與安全性，其實有可能兩者兼具。

主辦單位|
經濟部工業局、內政部消防署

專案統籌及服務設計研究|
台灣設計研究院

協辦單位|
消防安全中心基金會、台灣消防器材工業同業公會

專案顧問|
中華民國室內設計協會趙璽理事長

設計總監|
視覺總監：馮宇、產品總監：吳孝儒

視覺設計|
IF OFFICE

產品設計|
無氏製作

特別感謝|
虹元企業有限公司、台中消防企業股份有限公司、桃昇企業有限公司

" # Design for
Public Innovation "

設研院人文創新組組長楊玉婷：「我們希望設計團隊在『學美 · 美學』計畫中除了能不再被繁瑣的行政流程束縛外，更重要的是要掙脫傳統的甲、乙方關係，透過理性、多面向的思考與共創，彰顯設計的專業，讓設計的價值真正被看見。」

銘傳大學建築學系專任副教授褚瑞基：「我們希望讓設計團隊理解，校園改造並非表面功夫，包括心理、教育、文化、社會……每一種改變都需要時間，這才是設計的本質。」

DESIGN╳PUBLIC

中華民國室內設計協會理事長趙璽：「即便在不同城市裡，我們踏進便利商店時不需要做任何適應，就會知道商品大概的位置。我們也希望將這個觀念轉換到衛生所，民眾即便搬遷到異鄉，也不必重新適應衛生所模樣。」

設研院公共服務組組長黃麗寧：「除了汐止與鶯歌衛生所，改造進度也推進至金山、新店、板橋、三重，甚至也跨縣市前進到台東衛生所來實施。這樣的逐步推廣也回應了我們的目標——透過策略性服務設計研究及設計導入，建構一套改造模組，加快升級腳步，為更多民眾提供更好、更安心的公衛服務。」

3

02
鑽石粒銘機

3-1

CHAPTER 3. Industry

T22 Project

02
碎石拉鋸機

BM

直擊！

T22 計畫

撰文——田育志、郭慧 · **圖片提供**——台灣設計研究院

T22 計畫

為產地賦予力量，創造未來的模樣

台灣製造（MIT）在國際上享富盛名，是經濟發展的底氣。然而，台灣正從「台灣製造」轉型到「台灣設計」（DIT），如何以設計為不同產業創造新價值，就是經濟部工業局與設研院想透過「T22 計畫」達成的使命。

所謂「T22」，取的是「Taiwan」及「22」個縣市之意，期待連結產地業者與設計團隊，為地方產業重整製造、行銷、通路，並加深與消費者之間的連結，進一步創造觀光產值，也在此過程中為地方產業創造更多可能。

打造面向未來的產業生態系

帶著「T22」計畫，設研院分別以一年時間，深入陶瓷產地鶯歌、都市農業產地北投與大理石產地花蓮。首先在鶯歌為懷抱創新企圖的「陶二代」找來逾 300 年歷史、至今仍致力推廣日本工藝的「中川政七商店」團隊跨海輔導，透過田野踏查等方式為品牌進行全方位體檢，成功讓老字號「新旺集瓷」轉型為產地明星品牌「KOGA 許家陶器品」，並牽起在地品牌之間的連結。

而當設研院走進溫泉之鄉「北投」，則從北投擁有台北市區裡最大面積友善稻田、唯一綠色保育認證的咖啡莊園、數座獲有機認證的精緻蔬果農園的產業特色出發，為這些饒富意義卻面臨發展瓶頸的「都市農業」重新定位為「療癒產業」，結合多家農場等原型農業生產者，以及北投文物館、三二行館等在地館舍、業者，並媒合雙好 2byWu&Chen、兩個八月、ADC Studio、之外工作室等設計行銷團隊，打造出北投獨家「限

定禮盒」與三組聯名「限定料理」，不僅拉近在地不同產業間的距離，也創造兼顧自然生態與社會永續的新型商業模式。

以知識型旅遊演繹地方

到了花蓮，設研院則以「石材」為本，透過設計力打造六組連結通路、製造、設計共創的石材生活物件，希望將花蓮打造為台灣第一個以永續發展品牌形象為主軸的產地聚落，同時也和花蓮縣文化局共同舉辦《磊 Layer－花蓮與石俱進的產業積累》石材特展，以三大主題「花蓮石材產業概況介紹」、「重點加工技法」、「未來願景與運用創新」，揭露石礦產業的豐富樣貌。

值得一提的是，除了重塑地方產業生態，「工廠見學」也是 T22 計畫的一環。在此，設研院捨棄過去為消費者另外建立「觀光工廠」的模式，而是以兼顧工廠運作與開放性的「打開工廠」概念出發，邀請花蓮石材業者在不改變現有環境與製程的前提下，透過指標、燈光設計與動線整理，邀請民眾走進工廠，實際觀察製造工序與生產情境，並認識台灣的大理石和蛇紋石加工品牌，也藉由廠區的改變，引領世人走進礦山了解石材魅力，更藉由「打開工廠」讓品牌從另一個角度重新審視內部運營及環境，創造向上提升、與消費者連結的更多可能性。

主辦單位｜
經濟部工業局

執行單位｜
台灣設計研究院

PLUS！

透視「T22」計畫案例
陶瓷古鎮鶯歌的產業進化論

1 ｜ T22 產地學院邀
請明星陣容開講，也
搭建產業繼承者之間
的交流平台。

2 ｜ 新旺集瓷為鶯歌
產地的「第一顆星」，
轉 型 為「KOGA 許
家陶器品」。

3 ｜ 永心鳳茶與郭詩
謙（大謙堂）合作開
發「心花開一壺二杯
組」。

① **產地學院：**由日本知名創意人山田遊擔任總顧問，為陶瓷產業的繼承者們規劃「CEO 講座」，從「觀
念打開」、「經營實務」與「企畫與行銷」等主題著手，邀請日本瀨戶內觀光推進機構、波佐見燒品牌
「HASAMI」、Pinkoi、expo 誠品生活文創平台、奧美等明星陣容分享經驗，不只為品牌帶來經營養分，
也搭建產業繼承者之間的交流平台。

② **產地一顆星：**為陶瓷代工業者「新旺集瓷」第四代主理人許世鋼與吳佳樺夫妻重塑品牌，由「中
川政七商店」團隊進行品牌體檢、台灣設計團隊「兩個八月」操刀品牌識別，打造出明星級在地品牌
「KOGA 許家陶器品」。

③ **聯名商品企畫：**跨界攜手飲食、藝術、設計服務團隊與鶯歌陶瓷業者推出聯名企畫，像是由欣葉台

以設計驅動
價值升級

4
―
5

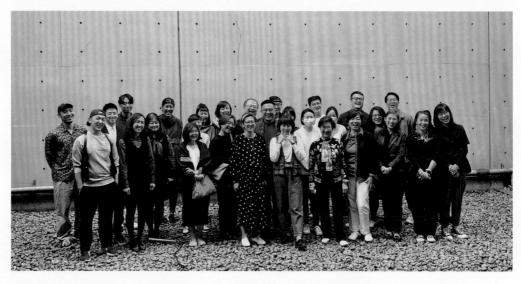

4 | 「朱志康空間規
劃」為和成欣業工廠
打造指標系統及燈光
設計。

5 | 鶯歌產地的繼承
者們。

菜與傑作陶藝推出「單人佛跳牆」搭配的 AR 科技葫蘆型碗盅；永心鳳茶則與郭詩謙開發一壺二杯「鳳茶組」；星級餐廳 LONGTAIL、大腕燒肉、大三元酒樓則與新旺集瓷、陶聚、臺華窯、新太源、安達窯、傑作陶藝合作，由 ADC Studio、吳偉丞、KateChungDesign 三組設計團隊操刀，打造星級聯名餐瓷；藝術家周世雄更將展覽「用油撐起的屋子」轉換為陶瓷形體等，以陶瓷為載體，重塑台灣日常美學。

④ **工廠見學：**招募五間鶯歌陶瓷工廠做為工廠見學示範，並邀請設計團隊為其打造適合作為見學場地的空間。舉例而言，「朱志康空間規劃」便為其中一間示範工廠——具有百年歷史的「和成欣業 HCG」打造指標系統、燈光設計等，在不影響整體運作的前提下，照亮員工們看似尋常，卻對旅人來說充滿魅力的工廠角落。

⑤ **鶯歌產地開放日 Yinggooo：**到了 2022 年，產地振興的任務由設研院交棒鶯歌陶瓷產業繼承者，由安達窯、新太源、臺華窯、新旺集瓷、陶聚與傑作陶藝六大品牌繼承者聯手策劃「鶯歌產地開放日 Yinggooo」，以全新視角特寫迷人的陶瓷工藝現場，帶領參與者見證職人專業技術、深入了解鶯歌這座與陶瓷產業共生共榮的城市。

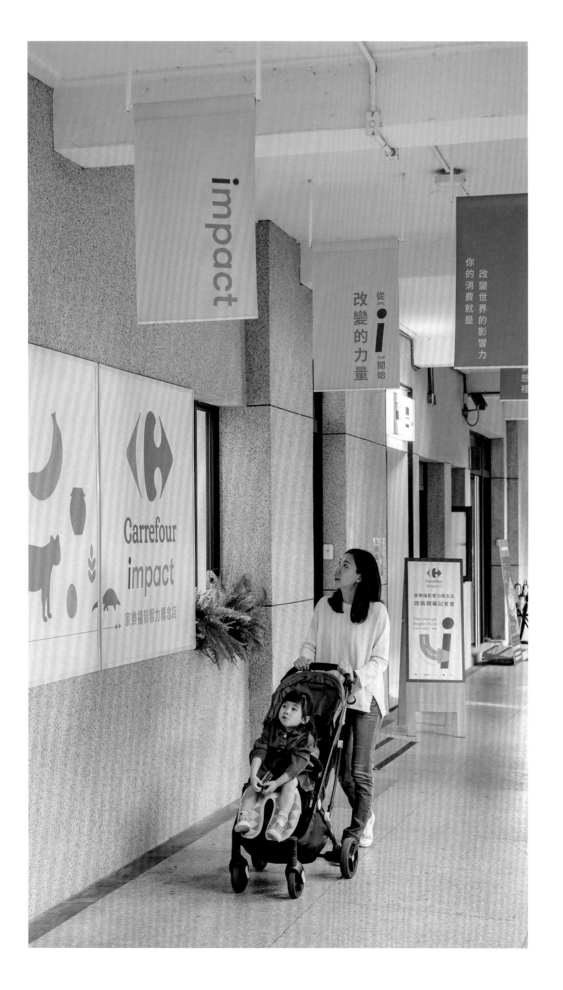

撰文——陳冠帆、黃映嘉 · 圖片提供——台灣設計研究院、蘇小真

家樂福影響力概念店

以設計述說永續，打造共好的生活場域

隨著近年永續議題發展，許多人都知道，自己的每一次消費，都是在為想要的世界投票；然而，與大眾日常息息相關的零售通路，又該如何藉由品牌整合、空間改造，為友善地球的選項「催票」？這就是台灣家樂福與設研院在「家樂福影響力概念店」設計過程中致力的目標。

以設計轉譯永續理念

2019 年，當時台灣家樂福於台北 NPO 聚落（NPO HUB TAIPEI）成立首家家樂福影響力概念店（Carrefour impact），期待藉由實體空間，向消費者傳遞家樂福倡議環境永續、減塑的精神。「家樂福進入台灣市場超過 30 年，大家對於我們的販售商品跟價格已經有既定想像，所以當我們準備轉型、重塑永續食品供應鏈時，即便引進很棒的商品，消費者往往還是會選擇自己習慣的東西。也因為這樣，我們在 2019 年時在台北 NPO 聚落做一個實驗，希望透過實驗性快閃店（Pop-up Store）的形式，讓生產者、消費者跟其他利害關係人看見彼此。」家樂福永續長暨文教基金會執行長蘇小真說道。

這樣的實驗進行約莫一年後，蘇小真在 2020 年時因緣際會接觸到設研院同仁，發現雙方對永續的主張不謀而合。「設研院參訪後提出了一些回饋，像是店內闡述的永續知識對顧客而言可能太複雜、難以吸收，需經過簡化；另一方面，我們也不妨透過設計，讓來到此間的消費者願意打卡分享，以此擴大影響力。這也讓我們思考，傳統零售在永續轉型過程當中，或許可以藉由設計，將想要溝通的訊息做出更好的轉譯。」

讓空間成為說故事的場域

因此，台灣家樂福與設研院產業創新組決定攜手合作，將家樂福影響力概念店打造為家樂福未來內化「永續供應鏈」品牌的設計原型，並由設研院媒合「3+2 Design Studio」操刀品牌整合及空間設計，以及「台大智慧生活科技整合與創新研究中心」協助聚焦核心議題。

他們首先以兩座圓形模組展架劃分動線與區域，並以大量白色、墨綠及草綠色打造出清透潔淨的空間感，並將闡述永續理念文字轉譯為易懂的資

以設計驅動
價值升級

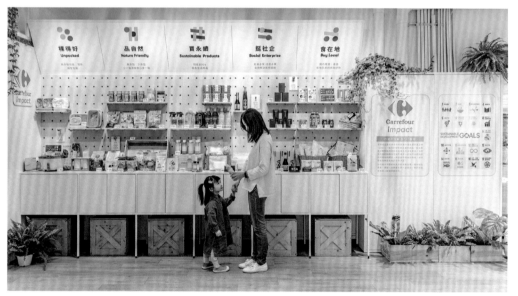

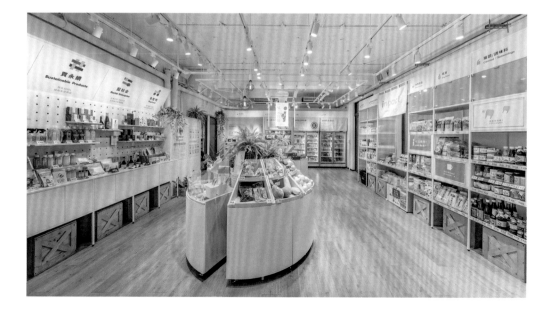

1｜2｜3｜設研院
綜整前端營運人員看
法，並從消費者角度
出發，打造述說永續
理念的空間。

訊牌、價值卡，讓顧客更容易了解品牌希望傳遞的理念，也讓家樂福影響力概念店不同於追求坪效的傳統商場，而成為以設計說故事的空間。「這幾年企業紛紛重視永續循環，而家樂福作為大型量販店，更有責任透過多元商品傳達永續概念。不過，如果一個商場充滿標語，消費者難免會覺得被說教，因此透過設計引導，讓消費者覺得有掌控權，才能達到真正的溝通目的。」設研院產業創新組組長簡思寧說道。

從使用及消費者角度做設計

在確立策略方向後，下一步便是落實目標，在此設研院與「台大智慧生活科技整合與創新研究中心」，邀請店長、店員、顧客進入模擬空間實際體驗。簡思寧表示，「我們會與現場夥伴討論，像是在某個轉彎消費者會看到什麼商品、該怎麼溝通才順暢。畢竟，設計並非在發包後就結束，還得考量到實際使用情形，以及是否容易複製等面向。」

「以往零售業通常是由負責改裝的部門和商品部操刀設計後，再和店端討論，卻鮮少在第一階段就將最前端營運的夥伴拉進來，或是從消費者角度思考顧客體驗。以消費者與使用者情境出發的設計，是這次成功的重要關鍵。」蘇小真進一步表示，「在這樣的共創過程中，第一線服務人員其實也很開心自己的工作被好好地理解，消費者的感受也被照顧到。我非常感謝設研院夥伴，不僅認同我們的理念，也願意了解我們面臨的問題，再從消費者角度結合設計專業，和我們討論可以怎麼做。」

蘇小真也指出，許多設計團隊作品可能只侷限於單一場域，家樂福影響力概念店設計概念卻能擴展至全台八家分店。藉由同一視覺空間的強化，不僅能擴散設計的價值，也讓更多人認同永續。在此過程中，家樂福影響力概念店牽起了「共好」，讓生產者、設計師被看見，也讓消費者參與其中，同時探索台灣產業的未來。「也因為這樣，家樂福影響力概念店就不只是家樂福的店，而是屬於台灣的店。」

簡思寧——畢業於國立臺灣大學法律系，曾任「設計」雙月刊雜誌編輯委員、學學文創志業企劃師、台創中心設計專案二組暨國際發展組組長等，現為設研院產業創新組組長。

蘇小真——畢業於中央大學法文系、政大EMBA全球企業家組。曾任家樂福全國行銷總監、家樂福企業社會責任暨溝通總監、財團法人家樂福文教基金會執行長，現為家樂福永續長暨文教基金會執行長。

以設計驅動
價值升級

撰文──田育志、郭慧 · **圖片提供**──台灣設計研究院

TGA品牌好農計畫

用設計與品牌思維，陪伴台灣農產品牌走出國門

物產豐饒的寶島台灣孕育許多精緻優質的農產品，然而，農產品外銷從來不是一件容易的事，除了倚靠農產品本身的硬實力，也需要透過品牌力為台灣農產品鍍金，讓設計為優質農產提升價值及競爭力。

為此，行政院農業委員會攜手設研院（及其前身單位）推動「TGA（Taiwan Good Agriculture）品牌好農・行銷台灣──農產外銷業者品牌輔導計畫」（以下簡稱「TGA品牌好農計畫」）長達17年，將設計導入農業，透過設計美學的軟實力，協助台灣農業導入國際品牌思維。

以設計提升農產品牌力及國際競爭力

為農業導入設計和品牌，不只是重新做LOGO而已，而是陪伴企業主重新思考市場定位、品牌塑造，讓農產不再只是產品，更能煥發「MIT」的品牌效益。為此，設研院攜手設計公司，以創造新的服務或商業模式為目標，從D2C（指品牌直接建立面向消費者的官方銷售管道）經營新商機，為台灣優質農產打造更鮮明的面貌。

舉例而言，2021年時，設研院攜手薩巴卡瑪SUBKARMA設計團隊協助「蜜蜂故事館」重塑品牌，不再只談「蜂蜜純不純」，而是強調與蜜蜂成立夥伴關係、落實生態永續的品牌

「蜂托邦beez 'n co.」。2022年，設研院的品牌輔導又開創了嶄新的視野，攜手設計團隊StudioPros Design為「洄遊吧FISH BAR」打造全新官網及商品視覺，讓台灣水產品牌不只著眼於養殖量產技術，更強調食魚教育及永續海洋理念，也讓台灣農產國家隊面對國際，煥發產業的品牌魅力。

傳遞島嶼迷人的風土價值

從2007年至今，TGA品牌好農計畫17年來已成功為逾165個台灣農產與食品業者建立品牌形象，農委會也依據產地認證、食品安全與市場需求三項指標，推出集合品牌「TGA Select」，從多元生活風格、飲食、國際消費趨勢出發，讓農產業者以團體戰的方式與新光三越、設計點、日本LOFT、誠品日本橋店等國內外通路合作，透過設計力提升台灣農業的國際高度，也傳遞島嶼迷人的風土價值。

主辦單位｜
行政院農業委員會

執行單位｜
台灣設計研究院

PLUS！
解析「TGA 品牌好農計畫」案例
台日共創打造台灣農產新面貌

鳳梨酥是許多日本旅人在台灣必買的伴手禮之一，然而，其他「新派漢餅」是否也有擄獲日本旅人味蕾的實力？2021 年時，由設研院牽起台灣漢餅品牌「舊振南」、設計團隊「圈點設計」，並邀請日本美食企畫家小川弘純擔任監製、日本生活作家片倉真理提供消費者觀點，打造出新派的「日日好日華果子」，期待成為日本旅人在鳳梨酥之外的另一種選擇。

為此，小川弘純從企畫角度出發，將在日本知名度極高的台灣茶葉、水果、原生種香料馬告等作為材料，經過多次討論、舊振南反覆試做及片倉真理的反饋後，推出「火龍果洛神粉紅胡椒」、「薑黃馬告鳳梨」、「桑椹烏龍刺蔥」三種口味。在包裝及命名上，圈點設計從台日之間的共同文化──摺紙出發，在包裝盒型上融入摺紙概念，命名則從日本的「和菓子」文化為靈感，以「華果子」之名牽起台日之間的橋樑，讓文化與風味成為溝通台日之間的通用語言。

以設計驅動
價值升級

1 ├─
　├─ 2
　├─ 3

1 | TGA 品牌好農
計畫希望讓台灣優質
農產被更多人看見。

2 | **3** | 圈點設計以
摺紙概念打造「日日
好日華果子」包裝。

撰文──陳冠帆、鄭旭棠　·　圖片提供──台灣設計研究院、MINIWIZ 小智研發

MAC WARD
當循環設計成為緩解疫情的及時雨

2019 年設研院考量未來使用者需求與情境及永續趨勢，策劃並啟動未來病房計畫。與輔仁大學附設醫院與「MINIWIZ 小智研發」等團隊跨域合作共創，打造組合式智慧病房系統「MAC WARD」。2020 年初，全球新冠肺炎疫情爆發，此後隨著疫情延燒，各國紛紛面臨病房不敷使用的窘境。台灣除了全民齊心阻止疫病蔓延，「MAC WARD」完成模組化建置，成為能因應未來不可預測的疾病、傳染病或災情所需之病房，也成為 Covid-19 防疫期間的一大助力。

打造易於變動的模組化病房設計

此創新模組能成功落地，經濟部、衛福部、新北市政府、輔大醫院及設計團隊的共同合作模式是重要關鍵。負責推動「MAC WARD」計畫的設研院產業前瞻組組長吳於軒表示，輔大醫院其實在 2019 年時曾向設研院提出規劃「全齡病房」的想法，希望透過設計讓病房更有質感。「對我們來說，如果只是把病房變美還不夠，我們希望藉此機會創造新的病房應用與建造模式、回應未

來不可預測的狀態還有很重要的循環議題，讓病房依據需求轉換成加護病房、負壓隔離病房、開刀病房……材料也都能再回用，這不僅可以因應院方使用需求，也能打造輔大醫院成為第一個永續醫院。此外這個模組還能商品化外銷，開拓海外市場。」

與輔大醫院及設計團隊從這樣的起心動念出發，設研院找來長期投入循環設計的「MINIWIZ 小智研發」操刀設計，希望打造出兼具「模組化」（Modular）、「可適時調整」（Adaptable）、「可功能轉換」（Convertible）的病房。

小智研發創辦人黃謙智說道，「我們接觸玻璃、鋁、水泥、塑膠、布料等材料快 20 年了。你可以把小智研發想像成營造廠，擁有製程技術和完整的工廠生態鏈，能夠把循環設計概念變成實際的牆、天花板及地板……。雖然這是小智研發首次跨足醫療領域，但對我來說，可以用低碳工法拯救性命是最高階的循環應用，很值得挑戰。」

以設計滿足循環與公衛需求

在輔大醫院提供醫療專業、設研院導入設計策略與思考及服務設計、小智研發整合循環設計的三方共創下，「MAC WARD」一步步成形。

小智研發從長期投入循環材質的經驗出發，以抗菌的可回收鋁材為板材，並以回收塑料製成的壓條扣件取代化學膠合，讓病房使用後的「總回收率」高達八成。

不只在醫療衛生上著力，共創團隊也同理身在負壓隔離病房時，患者憂鬱焦急的心境，因此，在牆面設計上團隊則以智能燈光及兼具吸音功能的藝術牆面，達到舒緩心情的效果。

另一方面，為了解決臨時病房的運送問題，小智研發也將「MAC WARD」拆解成可在短時間內組裝完成的零組件，可依據需求轉換成負壓、加護、隔離病房等功能。

其中為了達成負壓隔離功能，「MAC WARD」除了以專屬卡扣組裝設備達到空氣「只進不出」的氣密功效；也在組建上噴塗奈米材料隔絕細菌、病毒；再搭載紫外線自動清潔系統、植入AI 智慧監控系統及感知床墊等，透過智能科技降低感染風險。

讓台灣循環設計被世界看見

黃謙智補充，「負壓隔離病房裡的糞管和空氣都得完全獨立，所以我們得做出一個漏氣率很低的空間，並讓空氣、廢水、排泄物等透過獨立管線排除。但病房是建構在既有醫院建築裡，如何整合舊管線、拉出新管線，其實連動很多細節。另一方面，疫情下人心惶惶，國外的醫材進不來、台灣的工程人員不願意進去醫院施工，有時增加費用也請不到人，這些都是疫情下的挑戰。」

吳於軒不約而同地說道，「這些外在環境的條件限制真的很難突破，只能不斷去找更多有共識的外包商支援。這就跟當初的『口罩國家隊』一樣，得要有共識的，除了創意外，更需要願意一起打拚的夥伴。」

儘管過程中的艱辛不足為外人道，在眾人努力下，最終卻帶來豐碩成果。截至目前為止，「MAC WARD」已於輔大醫院建置 93 床，未來數量也將逐步擴增，並與美國賓州天普大學（Temple University）技術合作及推廣。不只如此，輔大醫院、設研院、小智研發三方也將共同創立新公司，持續推進、推廣這項技術成果，讓「輔大醫院 MAC WARD」不只成為緩解新冠肺炎疫情的及時雨，也讓台灣的循環設計能量被更多人看見。

吳於軒——現任設研院產業前瞻組組長。曾任台創中心策略規劃組組長、產業輔導組組長、科技產業輔導組組長。長期協助企業導入設計建立品牌創新與商業模式，自 2016 年始推動循環設計。專注設計創新、設計思考、使用者體驗與服務設計、數位轉型。

黃謙智——美國康乃爾大學建築學士、哈佛大學建築學碩士。黃謙智於 2005 年創立「MINIWIZ 小智研發」，致力於循環設計及環保材質開發。「MINIWIZ 小智研發」曾獲世界經濟論壇的「技術先鋒獎」、金融時報的「地球獎」及華爾街日報的「亞洲創新獎」等獎項肯定。

以設計驅動
價值升級

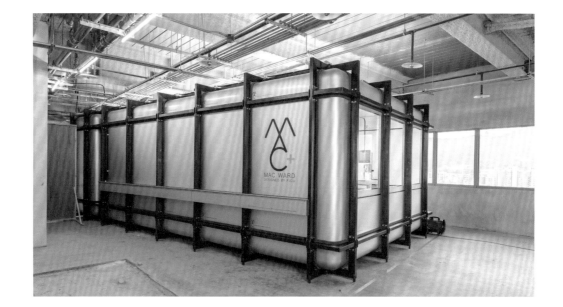

1
2
3

1｜2｜智慧防疫
病房 MAC Ward 於
2021 年六月於輔大
醫院正式啟用。

3｜以設計創新
思維打造的 MAC
WARD 病房內裝。

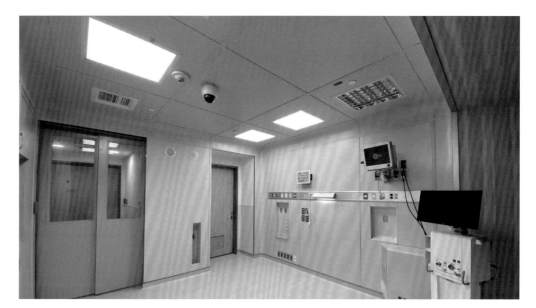

MAC WARD
DESIGNED BY FJCU

MODULAR
ADAPTABLE
CONVERTIBLE

Engineered by MINIWIZ

DESIGN ✕ INDUSTRY

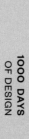

以
設
計
驅
動
價
值
升
級

ACO 農產電子商務包裝及品牌輔導計畫

在講求快速的電商世界裡 以設計傳遞產地溫度

撰文—田育志、郭慧 · **圖片提供**—台灣設計研究院

隨著電商發展，以網購滿足食衣住行等日常需求，已是人們生活中再自然不過的一件事；在新冠肺炎疫情的推波助瀾，更讓網購生鮮農產成為勢不可擋的浪潮。在此趨勢下，由農委會指導、設研院執行「ACO 農產電子商務包裝及品牌輔導計畫」（以下簡稱 ACO 計畫）希望陪伴小農抓緊電商風潮，並以設計力為台灣農產行銷助攻！

為多元電農說出好故事

想要跟上電商風潮，不只是增加網購管道這麼簡單，如何以設計為核心，為品牌說出打動人心的故事、塑造鮮明立體的形象，快速地在消費者心中留下記憶點，便成為競爭的關鍵。也因此，設研院每年透過徵件評選出 10 家農產

業者或區域性產地整合者，並藉由品牌工作營、專家諮詢診斷、實地走訪產地等，協助小農業者成立自有品牌，與電商成為合作夥伴；另一方面，團隊也針對電商上架的需求與包裝規格提出建議，提升小農在電商的上架機會。

另外，2023 年設研院首次以「協助電商平台解決銷售台灣農產品」為題，與「無毒農」合作年度主題企畫，挑選台南日日林間梅園的胭脂梅，邀請「就日設計」操刀一甜二鹹共三款以梅為題的體驗禮盒，搭配人氣料理作家「Carol 自在生活」的私房梅味食譜，推出期間限定的生活體驗釀梅禮盒，再造台灣梅子在消費者心中的形象，也為台灣農產品設計出以生活為出發點的新商機。

以設計傳遞產地的溫度

除了協助電農在電商平台打造出更吸睛的自有品牌之外，近年蔚為流行的「蔬果箱」也是 ACO 計畫著力的重點。在疫情期間設研院便與「好物市集」合作，邀請「阿蔡品牌規劃」協助設計，並導入食品研究所的蔬菜保鮮技術研究成果，為「福興果菜合作社」打造「電商蔬果物流箱」，並在此過程中導入成本分析、產品組合等概念，協助業者從經營及消費者角度出發，讓蔬果箱更具價格競爭力與賣點。而在 ACO 計畫推動五年以來，設研院逐步打造超過 40 家自有品牌，希望在講求效率與便利的電子商務世界中，藉由設計的力量傳遞產地的溫度、述說農產品牌的動人之處，並在此過程中，陪伴台灣農業一起找出另一條出路。

主辦單位|
行政院農業委員會

執行單位|
台灣設計研究院

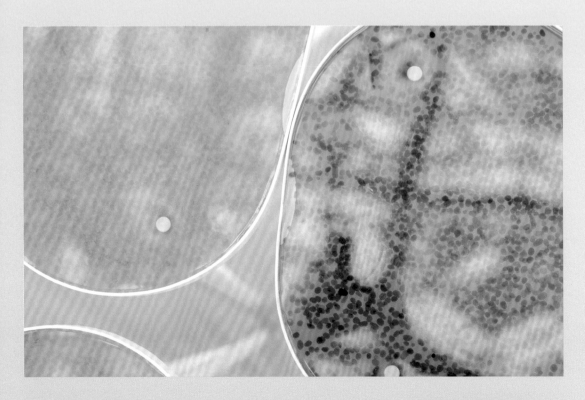

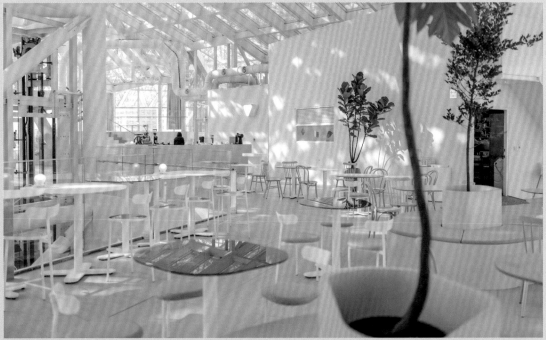

以
價設
值計
升驅
級動

春池玻璃

以設計力打造循環願景
讓玻璃產業跟上世界脈動

撰文—田育志 · 圖片提供—春池玻璃

數十年前，許多傳統產業的經營與努力，替這座寶島奠定下扎實的經濟基礎，但時代變遷讓轉型成為傳統產業面對未來的必經之路。

創立超過 50 年的春池玻璃，每年回收超過 10 萬噸廢棄玻璃，佔全台七成之多。然而，春池玻璃產能有限，導致成本居高不下，再加上多為企業客戶代工，無法在市場上累積知名度。為此，春池玻璃在第二代主理人吳庭安接班後逐步導入設計，進行各種跨界合作，建立全新的品牌知名度，更在與設研院的合作下，創造出玻璃產業的循環經濟轉型。

透過設計驅動玻璃產業轉型

在與設研院合作的期間，春池玻璃以點線面的方式分階段展開循環路徑。舉例而言，春池玻璃以設計打造品牌、產品、空間示範點與商業模式，如新竹公園的「春室」、台南美術館的「南美春室」與即將展現在大眾面前的「成大春室」，皆透過設計建立識別指標、回收玻璃建材與家具、梯間美術館、玻璃循環策展等，以系統化的視覺加深與消費者連結，讓民眾認識回收玻璃工藝的新面貌。

擁有從回收、材料研發、產品設計、銷售端，再到回收的全循環系統後，春池玻璃與設研院也發現，在生活面向上必須加強從消費者到回收系統間的連結，才能有效達成循環目標。

為此，他們在計畫中推出「W LOOP」識別，並邀請跨界的實體通路店參與，目前共有北、中、南、東共 12 家咖啡廳、餐廳、旅宿業者加入，消費者只要在合作店家、春室、春玻購買標有循環標誌的玻璃商品，不慎打破時也可依 W LOOP 回收機制，以優惠價換購全新玻璃容器。

另一方面，春池玻璃在計畫中更與京盛宇、蜷尾家、春水堂、茶籽堂等品牌強強聯手，開發生活用器皿瓶循環產品，推廣永續生活，讓循環模式可擴散至全台，並透過展覽藝術讓永續發光。

不只如此，春池玻璃自 2018 年起連續四年投入「新一代設計產學合作」，攜手年輕學子激發出創新點子，如 FLOAT 漂浮飲料杯獲該年度新一代產學合作金獎，更在嘖嘖募資超過 700 萬元，創造全新的商業價值，也為玻璃產業激發更多新可能。

設計顧問 |
台灣設計研究院

永續品牌 |
春池玻璃

設計執行 |
無氏製作、彡苗空間實驗、究方社、木更名堂

以設計驅動
價值升級

歐萊德

以循環設計為理念
構築美妝業的零碳經濟

撰文—田育志 · 圖片提供—歐萊德

在髮妝產業中，業界使用最大量體的材料就是塑膠包材，如常見的「瓶器、壓頭、噴頭、軟管與補充包」等，五大包材都含有塑膠或是以複合材料構成。特別是複合材料類的塑膠，難以進入塑膠的回收系統中，若不改善對環境將成為嚴重的負擔。

在全球邁向永續與循環經濟的道路上，本就致力推動「綠色髮妝」的美妝品牌歐萊德，2017年時也在設研院協助下，以循環設計理念在台北永康街設立第一家旗艦體驗店，呈現循環經濟在美妝產業的運用。

此後，隨著氣候變遷持續加劇等因素，歐萊德也持續永續循環理念，重新改造永康旗艦店並引進符合 GMP 等級的充填機台，將食品級標準充填運用於髮妝品。透過「重複充填」（Refill）技術讓瓶器達到「重複使用」（Reuse），進而「減少」（Reduce）產生新塑膠廢棄物，在「＋」與「－」的平衡中與自然和諧共生，定義全新綠色消費模式。

可回收再製帶領產業走向循環經濟

而永續的理念不僅體現在產品上，永康旗艦店的招牌也採用 RePET 環保材質，以 2,058 支回收寶特瓶製成，兼具塑料和木材的性能與優點，將循環再生的理念落實到實體店面的設計。從踏入這個空間的那一刻，顧客就已經開始沉浸式地體驗「生活中的零碳消費」。

不只如此，意識到「可回收再製」將是美妝產業走向循環經濟的最後一哩路，歐萊德再次攜手設研院投入《零碳經濟－化妝品包裝容器全品項循環包裝創新計畫》。

在此計畫下，設研院與歐萊德結合集泉塑膠、大全彩藝、台鈺軟管、瑞營塑膠、上溢精密、大豐環保、宏恩塑膠等供應製造商，打造減塑減碳方案，合作開發綠色包材，讓產品包裝能兼顧使用需求、符合國際法規，並使消費後塑料 100% 進入循環回收系統中。

這不僅是美妝產業的永續革命，也讓塑膠傳產走出一條「無毒綠色包材」的新路徑，讓台灣的中小企業接軌全球，奠定台灣在永續包材上的創新地位，在淨零轉型的道路上，共創零碳經濟的未來。

設計策略｜
台灣設計研究院

設計執行｜
歐萊德

合作夥伴｜
集泉塑膠、大全彩藝、台鈺軟管、瑞營塑膠、上溢精密、大豐環保、宏恩塑膠

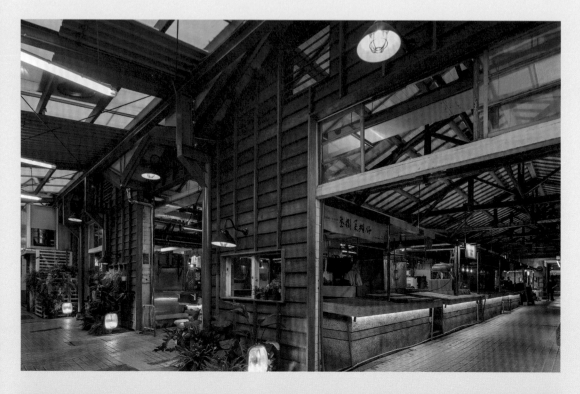

鹽一市場

天光照亮老市場，讓傳統獲得新生

撰文—田育志 · 攝影—林科呈

建於戰後的高雄「鹽埕第一公有零售市場」（以下簡稱鹽一市場）是在地人生活的重要場域，然而，歷經超過一甲子歲月洗禮、不同時期的修整，鹽一市場原有的珍貴木構造屋頂早已被層層覆蓋，空間顯得潮濕、陰暗。為了改善鹽一市場環境，高雄市政府經濟發展局與設研院合作，媒合空間、視覺、照明設計團隊，從環境優化、燈光、視覺等方面著手，讓老市場風華再現於世人眼中。

重新揭開老市場的美

鹽一市場透過設計力所迎來的「煥新」，並不是刨空清洗舊有事物，而是將在此處生活所產生的磨損痕跡，透過修復後如實保留下來。為改變過去傳統市場昏暗與重味的印象，設計改造過程中，突破重重關卡，終於讓市場開窗，打開屋頂與外牆的窗戶，讓日光隨著新設計的天窗灑落在市場通道間，揭開老市場塵封多年的傳統之美。

不僅如此，市場開窗後帶來的通風效果，讓鹽一市場就此擺脫陰暗潮濕的印象。另以抽換屋架後的廢木料重新設計的藝術燈具，也打亮了

傳統木構造的屋樑，展現木結構屋頂的建築美學。以往老城區雜亂的電線，也在新的洗牆燈槽裝置設計下，有了完整的收納，讓牆面更顯簡潔。鹽一市場代表性的木構造屋頂也被轉化為市場品牌意象，貫穿在市場的指標與引導系統中。

打造傳統與新穎並存的青銀共市

鹽一市場改造的目的就是希望能讓原逐漸沒落的市場，透過設計轉換讓市場空間不受時間、年齡的限制，更能在保存居民情感外，成為青年創意交流共享的基地。因此，設計團隊操刀空間改造時，除攤商區外，特意讓市場的共育空間可依活動屬性與內容，調整使用模式，兼具民眾的共享餐桌，也可以成為攤商的展示舞台或講座、DIY 互動體驗，讓市場經營有更多可能與活力。

改頭換面後的鹽一市場，不僅引入了天光，也引入新的年輕攤商，建構出老文化與新靈魂同時共聚的空間氛圍。誰說傳統市場只能面臨拆遷的命運？鹽一市場的設計轉換典範，更體現出「以老扶青」、「青銀共市」的新型態市場營運，或許也是未來傳統市場思考轉型時的重要參考。

指導單位｜
高雄市政府

主辦單位｜
高雄市政府經濟發展局

策略整合｜
台灣設計研究院

合作夥伴｜
參捌地方生活、鹽埕第一公有零售市場自治會暨攤商

市場木構造建築整修與設施改善｜
浩建築師事務所、國立高雄大學 人文院 永續居住環境科技中心陳啓仁教授

環境整合設計｜
一起設計 Atelier Let's

視覺設計｜
Path & Landforms

燈光設計｜
瓦豆 WEDO Lighting

塩埕第一公
YANCHENG FIRST PU

每週一

中午12點3

" **Design for** "
Enhancing Value

產業創新組組長簡思寧：「這幾年企業紛紛重視永續循環，而家樂福作為大型量販店，更有責任透過多元商品傳達永續概念。不過，如果一個商場充滿標語，消費者難免會覺得被說教，因此透過設計引導，讓消費者覺得有掌控權，才能達到真正的溝通目的。」

家樂福永續長暨文教基金會執行長蘇小真：「家樂福影響力概念店牽起了『共好』，讓生產者、設計師被看見，也讓消費者參與其中，同時探索台灣產業的未來。也因為這樣，家樂福影響力概念店就不只是家樂福的店，而是屬於台灣的店。」

DESIGN✕INDUSTRY →

設研院產業前瞻組組長吳於軒：「對我們來說，如果只是把病房變美還不夠，我們希望能藉此機會創造新的病房應用與建造模式、回應未來不可預測的狀態還有很重要的循環議題，讓病房依據需求轉換成加護病房、負壓隔離病房、開刀病房……材料也都能再回用，這不僅可以因應院方未來需求，也能打造輔大醫院成為第一個永續醫院。此外這個模組還能商品化外銷，開拓海外市場。」

「MINIWIZ 小智研發」創辦人黃謙智：「雖然這是小智研發首次跨足醫療領域，但對我來說，可以用低碳工法拯救性命才是最高階的循環應用，很值得挑戰。」

4

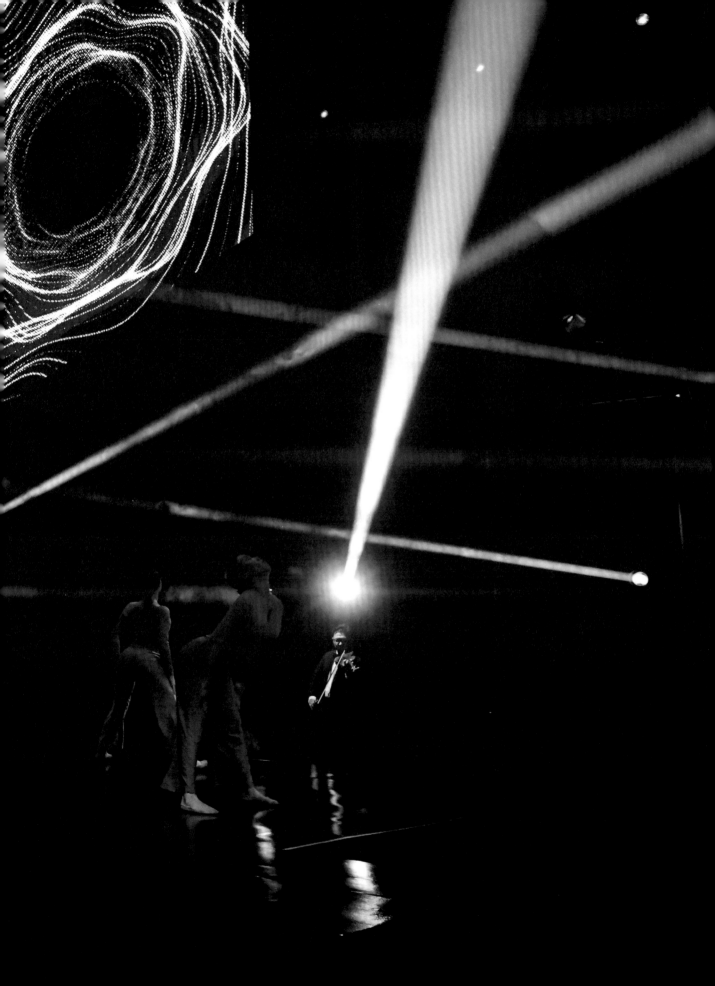

4-1

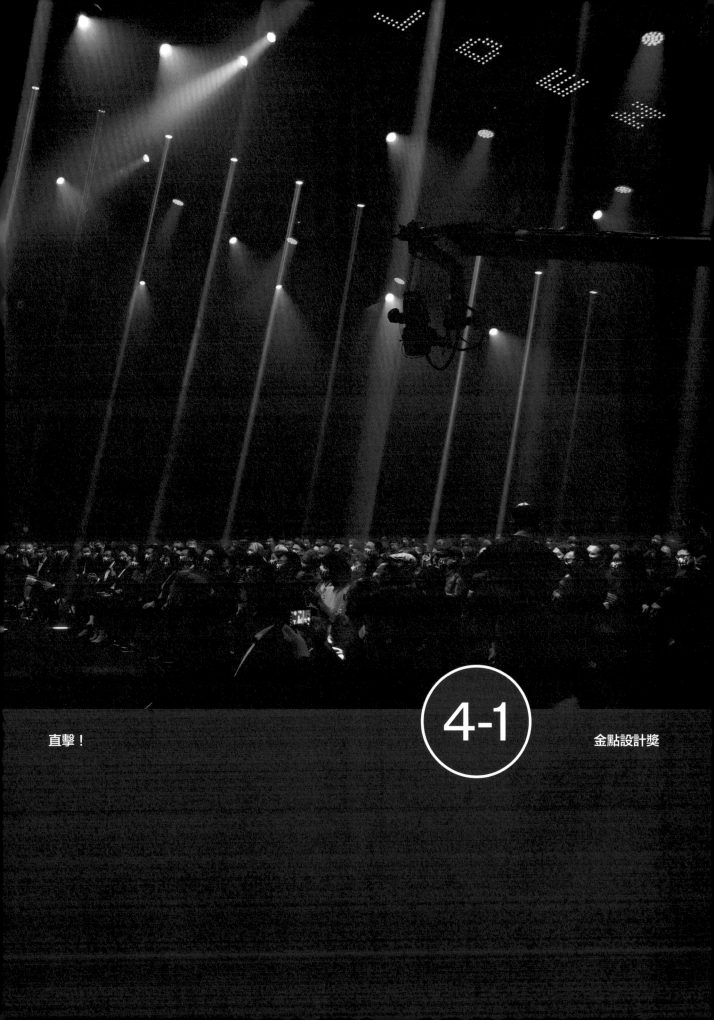

直擊！

4-1

金點設計獎

撰文──黃映嘉 · **圖片提供**──台灣設計研究院、Bito

金點設計獎
打造華人設計圈的最高榮耀

金點設計獎起初是為了扶植台灣設計產業而生，但隨著產業變遷，以及從台創中心到設研院的改革與努力，如今，金點設計獎已是華人設計圈的指標，每年精彩萬分的頒獎典禮，本身就是設計能量的大放光彩。

為華人設計圈掀起話題

設研院的品牌推廣組組長孫善蓉回憶早年名稱還是「國家設計獎」時，因為頒獎典禮的模式比較傳統，不僅無法展現設計與創新的力量，更無法讓受獎者感受光榮。因此在 2009 年正式更名為金點設計獎之後，設研院開始不斷思考轉型的可能。「在 2014 轉型第一年，我們大膽邀請羅申駿操刀典禮設計，他為獎項設計主視覺、引進國際典禮規格，並且在典禮上安排藝術演出，將整個頒獎典禮從 50 分拉到 80 分。」

2014 年起，金點設計獎更從本土邁向國際，並定位為「全球華人市場最頂尖設計獎項」。為了將金點設計獎帶往更有高度的位置，設研院在 2015 年時調整獎項內容，包括參考國際模式，將獎項區分為可生產購買的「專業獎」，以及目前尚未成為產品，但在未來十年內有可能量產的「概念獎」。

「我們也跟新一代設計展合作，從學生畢業製作、產學合作的專案中挑選優秀作品，頒發金點新秀設計獎。」孫善蓉補充道，自從向海外徵件至今，國際參賽比例已超過半數，再加上金點新秀設計獎龐大的學生量能，讓金點設計獎為華人設計圈帶來不小擾動。

金點設計獎的全面大躍進

如今，每一次的金點設計獎頒獎典禮都讓設計界人士感到驚艷。曾負責 2016 年至 2020 年金點設計獎頒獎典禮總導演及統籌的創意設計公司「Bito」創辦人暨創意總監劉耕名導演，回想起操刀金點設計獎的過程直呼過癮。「其實我們都滿放手去玩的，畢竟是設計類型的頒獎呢！」劉耕名以 2020 年的四面開放式舞台為例，「過去多為鏡框式舞台，我們試著打破框架，在舞台中央打造懸掛立方體六維度的螢幕，讓四周觀眾都

培育與壯大
設計力

1 | 金點設計獎由國
內外眾多評審共同完
成評選。

2 | 「Bito」以結合
視覺、聲光及氣味等
設計打造出五感體驗
的頒獎典禮，也為獲
獎者帶來尊榮感。

能沉浸其中，為典禮視覺創造更多驚喜。」

劉耕名他常常會偷偷看大家的表情，漸漸地能掌握大家的情緒曲線，知道什麼時候可以「放大絕」，讓所有設計師，不論當天有沒有得獎，都能開心參與這場盛會。除了典禮本身的精彩，就連 after party 也設計許多細節，讓沒拿獎的人也可以在此刻開心喝一杯，這也是同為設計師的劉耕名以典禮向同行表達尊敬的方式。「我認為金點設計獎像個大家庭，透過這天，讓這些躲在螢幕後面的設計師成為主角、感受到尊榮。」

身負重要話語權的設計獎

不僅視覺與硬體要到位，孫善蓉分享，金點設計獎更常邀請國際重量級設計師擔任評審，例如在 2022 年邀來荷蘭家居及室內設計大師理察·胡騰（Richard Hutten）、日本知名設計師色部義昭及建築師藤本壯介、德國殿堂級設計師沃納·艾斯林格（Werner Aisslinger）

等，並且結合國際趨勢，包括聯合國永續發展目標（Sustainable Development Goals，SDGs）議題、種族問題等，「這些趨勢也都與參賽作品的理念相互呼應，再再反映設計不只是『美學』那麼單純，而是要在乎能否給人類永續的未來。」

劉耕名也表示，他操刀金點設計獎時，每年都會放入一些新的議題觀念：「雖然過去金點設計獎以『全球華人市場最頂尖設計獎項』為定位，但是我也期待金點設計獎不限於華人圈，而是可以走向世界，並且承載更多使命。」也因為這樣的想法，他在 2018 年時便以「自然知道」為題，把人類當作一個物種來看待，希望能做出有同理心的設計，「我期待在參與金點設計獎後，所有設計社群都能有所成長，甚至透過金點設計獎所擁有的『話語權』發聲，進而改變大眾的觀念，讓設計更有價值。」

孫善蓉——畢業於國立台灣藝術大學造型藝術研究所，現任職設研院品牌推廣組組長。負責推動金點設計獎、新一代設計展、教科圖書設計獎等國內外設計推廣及品牌經營相關業務。

劉耕名——Bito 創辦人暨創意總監，多次操刀金馬獎、金曲獎、金點設計獎的三金設計師。合作對象遍及全球，包括 Disney、Mercedes-Benz、BMW、Netflix、Apple、Freitag 等國際品牌，更致力挖掘屬於台灣的特色，專注打造城市形象、台灣品牌，運用設計力量為品牌形塑新風貌。

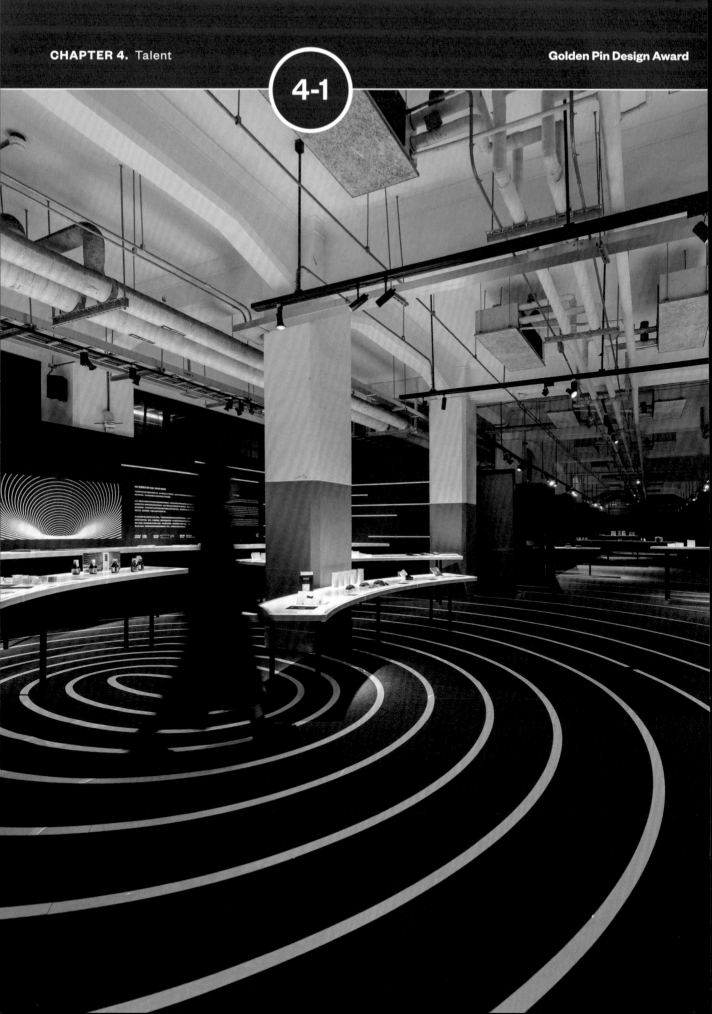

撰文——黃映嘉、陳冠帆 · **圖片提供**——台灣設計研究院、柏成設計

新一代設計展

不只概念先行，更讓創意落地

對於台灣設計系學生而言，「新一代設計展」可說是所有人的共同回憶。從 1981 年開辦至今，這個由經濟部工業局主辦、設研院推動的活動每年號召近 60 校、超過 10,000 位設計新秀、近 4000 件作品參與展出，至今已成為全球最大規模設計科系學生主題聯展；而在新一代設計展創立 40 周年之際，設研院更為其轉型，催生「新一代設計展 2.0」。

以整合性策畫開啟展會轉型

對於這次轉型，負責新一代設計展的品牌推廣組組長孫善蓉表示，過去新一代設計展常被批評為「大雜燴」，每間學校都拚盡全力琢磨展場裝潢，反而讓設計本質失焦。也因此，在展會 40 周年之際，設研院為新一代設計展籌組品牌形象委員會，並導入全區策展概念、增加主題展區、深化產學內容，期待看見學生呈現更精煉的作品。「我們改變學生申請攤位的方式，從過去以抽籤方式分配攤位，轉變為要求他們繳交企畫書，再由品牌形象委員會把關，並分配各校攤位，希望以此帶領學生思考企畫、回歸設計本質，而不是聚焦展場形式而已。」

曾任 2021、2022 年新一代設計展策展人及 2023 新一代設計展品牌形象委員的柏成設計總監王菱檥補充：「設研院從 2020 年開始便希望為新一代設計展做出總體性策展。過去的新一代設計展百家爭鳴，如今則透過空間設計、企畫等做出整合，並且透過論述貫串所有細節，讓展覽更完整。」

舉例而言，王菱檥策劃第 40 屆新一代設計展時，便從「都市計畫」概念發想，將展場看作一座城市，邀請觀眾遊逛其中，看見每一所學校的特色。雖然最後因疫情而取消，但留下了當時的展區設計圖面，作為未來新一代設計展發展參考。

在此過程中，設研院一方面邀請設計團隊提出整體性論述，另一方面則為學校提供設計方針，包括須要遵守的環保準則、成本控管方式、如何加強整合型技能等，讓新一代設計展不只「展示」更是「學習」，讓學生了解設計不只是創意而已，更是一門需要經過縝密計畫、多方考量的學門。

連結產學讓設計落地

在實體展覽之外,「新一代設計展」另一大亮點「新一代設計產學合作」則持續以「企業出題、學生解題」的方式,號召企業分享實務經驗、由學生揮灑創意,搭建新一代設計師與業界的合作平台。

王菱檥以自身擔任 2023 新一代設計展品牌委員的經驗分享,「為了牽起學生與產業的橋樑,設研院會先找委員和企業開會確認出題方向,並在此過程中讓企業去思考,為什麼你需要學生或是新一代的設計師去想這件事情。譬如台達電跟故宮組隊出題,讓學生思考技術跟文化層面的結合,對我來說便非常有趣,畢竟跨領域已經不是流行,而是必然。而在企業聚焦、確認學生設計師的定位後,接下來就是挑選學生進來共創。這個過程也會讓學生了解自己,畢竟他們在求學時期在做的都是『概念』,很少人在意實際上做不做得出來、成本會不會很高?」

王菱檥形容,設研院在此過程中扮演的角色,便是將學生「從天上拉回現實」,讓他們提早瞭解產業邏輯、對話方式,也讓天馬行空有機會收斂成具體可行的創意。

對此,孫善蓉也不約而同地表示:「在資訊發達的如今,學生們可以輕易查到關於設計的知識,卻較難得知產業的實際需求與運作情形。我們知道產與學之間的鴻溝一直都在,也始終願意去搭建銜接兩端的橋樑。」

畢竟,設計產業的不斷前行,永遠需要來自新一代的助力;而從展覽策畫到產學合作,「新一代設計展」以自身轉型開拓「設計」的意義,讓新銳在琢磨概念之餘也更為落地,讓更多的創意因設計而可行。

孫善蓉——畢業於國立台灣藝術大學造型藝術研究所,現任職設研院品牌推廣組組長。負責推動金點設計獎、新一代設計展、教科圖書設計獎等國內外設計推廣及品牌經營相關業務。

王菱檥(Nora)——畢業於中原大學室內設計系,曾為多樣性設計事務所合夥人、什麼吊牌股份有限公司執行長,現為柏成設計合夥創辦人暨室內設計部總監。

CHAPTER 4. Talent

培育與壯大
設計力

1
———
2
———
3

1 | 2022 新 一 代
設 計 展 主 視 覺 以
「Hyper Reality」
（超常真實）為命題，
呼應展覽大膽創新的
特質。

2 | **3** | 2023 新
一代設計展實體展回
歸，首次於南港展覽
館 2 館盛大展出

撰文──鄭旭棠、黃映嘉 · **圖片提供**──台灣設計研究院、國立故宮博物院

故宮 × 台達電子
多領域共同合作，為設計思維帶來突破

從 2014 年起，經濟部工業局與設研院推出「新一代設計產學合作」，搭建企業出題、學生解題的產學平台，至今已收到逾 4000 件作品。其中 2022 年時國立故宮博物院（以下簡稱故宮）首度與台達電子跨界出題，在清華及實踐大學「參光體驗」團隊發想下，結合國寶與智能照明系統技術，於「多寶格的收、納、藏」特展中推出數位互動設計，奪得當年度產學合作金獎肯定。

牽起跨域產業合作

關於這次合作契機，故宮行銷業務處商品研發科科長李威蒂表示，故宮過去便曾舉辦「國寶衍生商品設計競賽」，邀請學生為國寶做出周邊商品，可惜後來因疫情停辦。「但當時故宮吳密察院長認為，國寶衍生商品設計競賽停辦並不意謂著故宮得停止培育設計系所學生，於是我們也參加設研院舉辦的第八屆『新一代設計產學合作』，持續人才培育。」

在設研院舉辦的企業媒合會中，李威蒂遇見台達電子「樓宇自動化事業群」夥伴，由於故宮與台達電子本就是友好夥伴，雙方一拍即合下，便以「藉由光之情境與定位技術，創新觀展體驗」為題，開啟這項連結文化與科技的合作計畫。

有趣的是，這樣跨領域的合作也與設研院的目標不謀而合。推動此次產學合作的設研院產業創新

組組長簡思寧表示，設研院經常將分處光譜兩端的產業湊作堆，期待學生從中衝撞出創意火花，「我們希望大家能嘗試跟不同領域的人合作。畢竟，如果只站在自己的角度開發商品，那麼得到的結果永遠是框架內的東西。」

把夢做大，試探技術的極限

當出題橫跨不同領域，對於學生而言，難度也是翻倍，連出題者李威蒂也笑道：「這題目太難啦！不僅要先了解台達電子的技術內容，還要了解博物館可以如何應用，我一開始也不知道該怎麼弄，真的是很為難學生們。我們還發下豪語說，首次參加新一代設計產學合作，一定要旗開得勝、獎留故宮，再加上這是故宮第一次讓學生創作進入故宮展廳，大家也特別慎重。」

也因為這樣，從計畫啟動後，故宮與台達電子每周與來自師大、清華與實踐大學的學生團隊們以工作坊形式集思廣益，希望能帶來有別於既往的創意。簡思寧也觀察，在三方合作過程中，產業端其實常常鼓勵學生「把夢做大」。「學生丟出來的方案其實常被台達電子挑戰極限，不斷刺激學生可以多做一些，去試探技術已經發展到哪個程度。」

在多次討論後，此次合作最終由清華及實踐大學「參光體驗」團隊出線，透過台達電子 BIC 智

培育與壯大
設計力

1

2

3

1 | 故宮 NPM 導覽
APP 自動推播觀眾
語音導覽智慧服務。

2 | 沉浸式劇場運
用 3D 掃描呈現文
物細緻雕鏤質地。

3 | 觀眾不需穿戴裝
置即可透過裸眼 3D
技術伸手把玩文物。

能照明系統、3D 全息投影、裸眼 3D 及手勢辨識技術等尖端技術，讓民眾彷彿能伸手進入多寶格，嘗試將抽屜拉開、觸碰各個機關，成功突破原本以為不可觸碰的物品限制。這也讓在疫情期間走進「多寶格的收、納、藏」特展展間的民眾，在降低物理接觸的同時不減觀展樂趣。

不只如此，學生也在故宮、台達電子協助下，串連 LINE Taiwan、Acer、創鈺國際、光陣三維等團隊，藉由 LINE Beacon 與台達電子 BIC 智能照明串連，讓觀眾開通故宮 LINE 官方帳號、推播訊息並點擊互動功能後，便可享有個人化的展場語音導覽與特展限定小遊戲。

三方聯手為彼此帶來新刺激

李威蒂表示，「我覺得其實企業在這次合作中扮演的角色，某種程度便是幫學生圓夢。所以當學生提出想法之後，我們就會開始找可以一起合作的夥伴。在這次產學合作中，無論企業或學生都為了共同目標而努力，不斷找新的朋友一起加入共創。」

她進一步指出，其實在合作過程中，除了台達電子不斷刺激學生提出更大膽的企畫，學生也從博物館體驗者的角度，為故宮帶來新的創意發想。「我們常在聽見學生提案後，驚覺『原來現在年輕人是這樣想！』其實我們已經在博物館工作很久了，會有既定的思考脈絡，但年輕學生從另一個方向提出的想法，雖說不一定可行，卻是很好的激盪。」畢竟，三個臭皮匠都勝過一個諸葛亮，這次故宮、台達電子、學生三方強強聯手，更能為彼此帶來更多元的想像。

 簡思寧——畢業於國立台灣大學法律系，曾任「設計」雙月刊雜誌編輯委員、學學文創志業企劃師、台創中心設計專案二組暨國際發展組組長等，現為設研院產業創新組組長。

 李威蒂——畢業於國立台北科技大學建築與都市設計研究所。曾任台北市政府文化局文化資源科科長，現任國立故宮博物院行銷業務處商品研發科科長，負責品牌授權聯名、商品合作開發、圖像影音授權利用業務。

Bito 創辦人暨創意總監劉耕名：「我期待在參與金點設計獎後，所有設計社群都能有所成長，甚至透過金點設計獎所擁有的『話語權』發聲，進而改變大眾的觀念，讓設計更有價值。」

柏成設計合夥創辦人暨室內設計部總監王菱檥：「在產學合作中，當企業聚焦、確認學生設計師的定位後，接下來就是挑選學生進來共創。這個過程也會讓學生了解自己，畢竟他們在求學時期在做的都是『概念』，很少人在意實際上做不做得出來、成本會不會很高？」

品牌推廣組組長孫善蓉：「在資訊發達的如今，學生們可以輕易查到關於設計的知識，卻較難得知產業的實際需求與運作情形。我們知道產與學之間的鴻溝一直都在，也始終願意去搭建銜接兩端的橋樑。」

DESIGN×TALENT →

國立故宮博物院行銷業務處商品研發科科長李威蒂：「其實企業在產學合作中扮演的角色，某種程度便是幫學生圓夢。所以當學生提出想法後，我們就會開始找可以一起合作的夥伴。在這次產學合作中，無論企業或學生都為了共同目標而努力，不斷找新的朋友一起加入共創。」

設研院產業創新組組長簡思寧：「我們希望大家能嘗試跟不同領域的人合作。畢竟，如果只站在自己的角度開發商品，那麼得到的結果永遠是框架內的東西。」

5

而你 決定好迎接轉變了嗎 ？

And you, ready to make a difference?

設計指標

建立具體評估系統，量化設計的價值

設計如何
引領價值

撰文——陳冠帆・圖片提供——台灣設計研究院

「 建立設計指標不只是學術問題，
也是提升城市競爭力的實用工具。 」

隨著時代演進，設計已成為影響產業、城市、國家發展的重要驅動力，在此之際，如何建立設計力的評估系統便益發重要。設研院建立的「設計指標」相關研究，正試圖為設計發展建立評估標準，並指出清晰的發展目標。

前瞻研發組組長劉塗中表示，台灣過去對於某項專案的成效評量，多以政府主管機關的計畫績效表單為主，然而這樣的衡量往往無法呈現設計在過程中的影響力。「設計指標」的制定便是將抽象的設計影響力化為可實際評估的子項，讓計畫成果能被具體地評估，也藉此讓大眾理解設計的價值。

另一方面，將「設計指標」應用於城市也能讓政府部門及民眾看見所處城市的優劣勢。舉例而言，某座城市可能在公共服務方面表現優異而不自知，透過「設計指標」，地方政府、民眾便能認知到此優勢後，便可以此作為城市的品牌形象；相反地，若是發現城市創新能力略顯不足，地方政府也能以此為改變的契機。劉塗中表示，「建立設計指標不只是學術問題，也是提升城市競爭力的實用工具。」

將指標帶上國際，讓世界看見台灣影響力

為了建立完整且客觀的指標，設研院研發群首先明確框定設計指標應用的層級與可能的影響構面；接著廣蒐國內外指標，進行交叉比對和參考；此後，為了讓指標更加全面，則將指標歸整為「發展策略」、「設計運作狀況」、「設計帶來的成果」三大類別，並進一步邀請各設計領域專家從多元角度審視；同時，為了確保指標的可行性和有效性，也確認指標所需數據是否可在各國家、城市取得，並進行關聯性的試算，找出三個類別之間數據的關聯性，並以統計分析手法探討各式設計資源與策略投入程度高低是否真正影響結果；最後，則再次邀請相關學者和專家回饋並進行最終確認，確保設計指標能反映出實際情況和特點，且具有指導性和可操作性。

在此步步發展下，最終設研院推出的「設計指標」，在「發展策略」中包含設計基礎設施、設計人才發展、政府經濟支持等項目；「設計運作狀況」包含產業動態、創意工作者、創新研發成果等子項；「設計帶來的成果」則涵蓋經濟價值、城市品牌、大眾參與、環境永續等，讓受測城市得以據此檢視自身在不同面向的表現。

設研院研發群也計劃將此指標帶至世界設計組織大會上發表，期待設計指標可被應用於世界各個角落，並以此擴大台灣在設計領域的國際話語權。未來，設研院研發群將逐年重複調查、持續收集各方意見，進一步修正指標項目和內容，以此推動城市與國家的設計發展。劉塗中也表示，設計價值不只體現在城市治理，也同樣可見於企業、產品及其他領域，設研院將逐步建立更詳盡的設計指標系統，勾勒出設計在各領域的價值。

劉塗中——英國倫敦大學學院（University College London）永續資產研究所博士，現任設研院前瞻研發組組長。曾任全聯善美的文化藝術基金會文教處副總監、解決問題股份有限公司共同創辦人、國立傳統藝術中心助理研究員。研究興趣為都市文化政策、創意經濟、文化資產與永續發展。

設計力調查

掌握台灣設計產業能量，洞察未來趨勢發展

設計如何
引領價值

撰文——陳冠帆 · **圖片提供**——台灣設計研究院

「　報告中提出的關鍵議題和重點數據也為
　　企業制定策略和政策提供了重要參考，
　　更為設計產業發展提供指引。　」

設計如何
引領價值

2019 年，台灣在設計網站 Designboom 公布的
「世界設計排名」（World Design Rankings，
WDR）中，從全球第 38 名躍升至第 8 名；
同年，在「瑞士世界經濟論壇」（The World
Economic Forum，WEF）公布的「2019 全球
競爭力報告」中，更躋身亞太地區創新領域排名
之首。

台灣在國際設計排名上的提升固然可喜，也促使
設研院進一步投入國內設計力調查，以此探討台
灣創新的原動力，並藉由掌握自身優勢，維持台
灣在國際設計市場的競爭力。

為了全面了解設計產業的現狀，設研院於 2020
年 5 月啟動「設計力調查」。團隊通過問卷及訪
談等多種方式進行調查，調查對象包括設計產業
和一般企業中的設計部門高層、設計師、顧問公
司職員等。為了擴大調查對象，團隊也邀請曾與
設研院合作的設計單位參與，並邀請其協助推廣
以吸引更多同業共襄盛舉。

前瞻研發組組長劉塗中表示，調查結果主要面向
三大類目標族群，第一類為政府部會，可藉此了
解設計產業現況及發展趨勢，擬定適切的政策規
畫；第二類是設計產業從業者，了解當前產業趨
勢，進而制定符合市場需求的發展策略；第三則

是設計相關教育機構及消費者，根據調查中指出
的設計趨勢和市場需求，調整課程內容，培養更
符合市場需求的人才；一般消費者則能藉由報告
深入了解設計的價值和應用，進一步提升對於設
計的認知。

確立目標對象後，前瞻研發組便以設計產業從業
人員等為目標發放問卷，並訪談企業設計部門高
層、設計師、顧問公司等，獲取更多有關設計產
業的資訊，再分析、彙整問卷及訪談資料，並在
2020 年 11 月底公布《2020 台灣設計力報告》。

提出關鍵議題與數據，成為企業策略依據

在《2020 台灣設計力報告》中，設研院提出十
大關鍵議題，包含：設計產業從業人員的年齡結
構、設計師參與企業決策的比例、企業期待設計
師具備的專業知識與技能、不同產業設計部門的
薪資結構，以及設計能幫企業創造的價值面向等
議題及數據。根據報告指出，2019 年國內超過
80% 企業肯定設計的重要性，不僅設計人才的
討論度、能見度倍增，設計力更為食衣住行帶來
實質改變。

調查也進一步發現，2019 年國內企業設計部
門以執行「產品設計（80.4%）」、「視覺

設計如何
引領價值

設計（70.6%）」為主；其次為「品牌行銷（57.8%）」、「包裝設計（53.9%）」。另一方面，企業借重設計人才投入前期調研，例如「使用者經驗設計（32.4%）」、「技術開發（31.4%）」或「市場調查及研究（26.5%）」等需求，雖然比例相對較低，但已有顯著成長。

《2020台灣設計力報告》發表後，引起國內外相關單位和企業的關注和迴響，凸顯出設計產業對經濟發展的重要性，以及該調查報告的實用性和參考價值。

「報告中提出的關鍵議題和重點數據也為企業制定策略和政策提供了重要參考，更為設計產業發展提供指引。」劉塗中表示。

以未來為命題，精研五大議題

在首份《台灣設計力報告》發布後，設研院也延續此基礎，持續進行設計力調查。

舉例而言，在2022年時，前瞻研發組便蒐集超過350份設計公司和企業的問卷，並採用多元研究方法，包括國內外設計政策發展分析、國內

設計產業調查分析和未來趨勢專家觀點分析等，整合分析台灣設計力現況和未來潛力。

此後，設研院再根據調查分析結果討論未來發展的五大議題，包含「台灣產業的設計思維和設計力，夠前瞻嗎？」、「設計產業的現況發展程度，未來還差哪一些？」、「設計目標和策略，準備好跟上趨勢了嗎？」、「產業如何思考未來團隊和夥伴組成？」、「關於台灣設計產業的未來展望」，透過精準問答，歸納出台灣設計產業的機會點。

放眼未來，設研院也將持續完善和更新調查方法，讓《設計力報告》成果更精確、深入、全面，不只映照出台灣設計產業現況，也指出更具體的前路。

CHAPTER 5. Value

設計如何
引領價值

1
2
3

1 | 2 | 3 | 在
《2022台灣設計力
報告》中,設研院蒐
集超過350份問卷,
以多元研究方法分
析、呈現台灣設計產
業現況。

設計如何
引領價值

撰文──郭慧 · **圖片提供**──台灣設計研究院、當若科技藝術

設計的前瞻與研發

藉由設計研發，促進設計產業的數位轉型

相較於設計展會、公共服務設計等具體案例，設研院「設計研發組」推動的設計研究乍看抽象難解，卻是促進台灣設計產業發展的關鍵前置工作。尤其隨著 Web 3.0 時代來臨，設計研發組的任務之一，便是以研究為途徑，進行工具研發、環境建置與情境分析，推動設計產業的數位轉型。

以數位轉型為題，找尋台灣產業發展契機

設計研發組組長陳郁真表示，「過往設計導入多運用在產品開發後端，然而近年我們透過經濟部技術處科專計畫，聚焦前端技術研發，並在參考國外趨勢及重點議題後，以『設計產業的數位轉型』為題，透過研究找尋台灣產業在數位轉型下的機會點。」

在此前提下，設計研發組訂定兩大目標，一是為設計產業建置數位工具，以此提升工作效率及創意生成；二是透過設計思考，為當今科技發展找出新的應用情景，並從中探尋更多潛在商機。為了朝兩大目標前行，設計研發組也擬定設計研究三階段：先做好「設計研究工具開發」的基礎建置，接著延伸探索「產業應用設計加值」的可能性，透過前瞻實驗達成「創新情境設計共創」。

透過設計研發三階段，成為產業前進引擎

以「設計研究工具開發」而言，設計研發組與技術團隊合作，透過程式撰寫進行數據研究、語義分析、資料庫建立等，並導入 AI 技術，藉此打造出可為設計產業快速搜集、分析並預測市場趨勢及使用者需求等研究工具。

在工具開發之後，下一步則是透過「產業應用設計加值」，將設計方法、工具導入產業或以技術研發為重心的法人機構，前者藉由技術整合與跨域共創，與產業共同研發出新的產品或服務，後者則將設計方法及創意思考導入法人組織，創新科研開發流程。

最後「創新情境設計共創」則從未來設計（future design）方法出發，推測未來趨勢及使用者需求，為元宇宙議題相關的前瞻科技探尋創新情境，超前發掘產業機會點。而在這一層層研發流程中，設計不只驅動產業前進，也在過程中蓄積出更豐沛的動力，成為讓設計領域走向下一個世紀的關鍵引擎。

 陳郁真──畢業於交通大學經營管理研究所，投入企業創新管理、設計思考、設計指標等研究，致力數位設計工具開發、法人及企業設計共創等專案，現為設研院設計研發組組長。

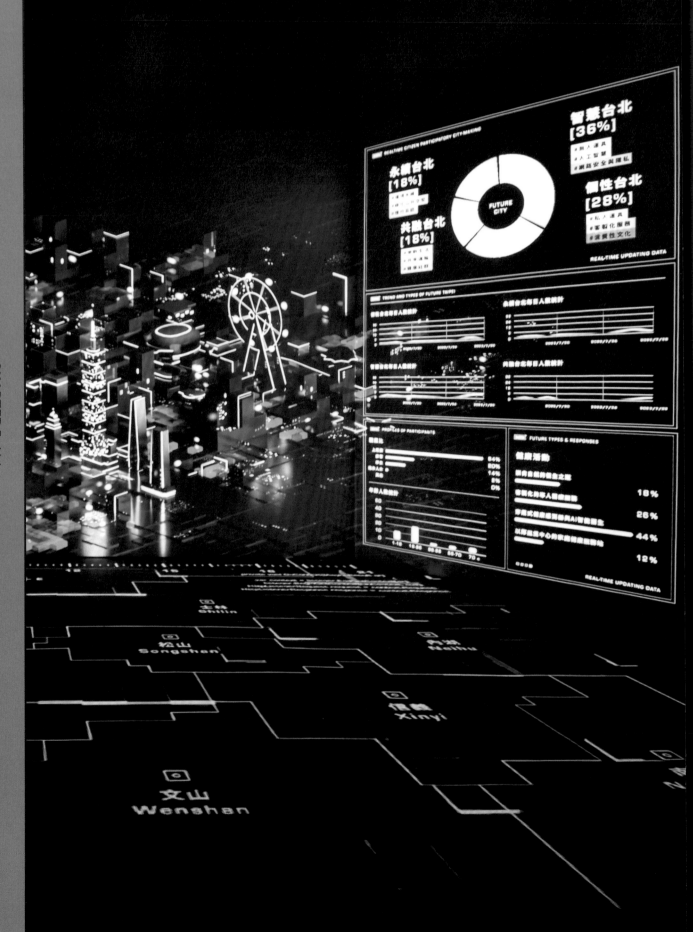

DESIGN ✕ VALUE

圖片提供——當若科技藝術

1 ｜ 設研院與台北大數據中心於 2022 台北城市博展會攜手打造「數據共創未來台北」沉浸式互動體驗。

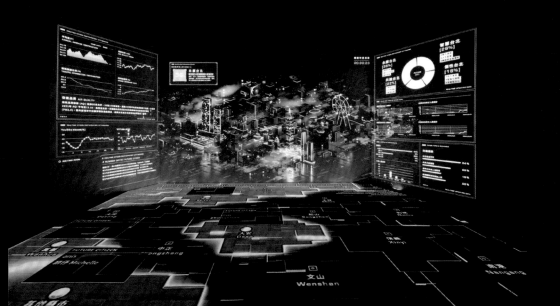

計研究工具能如何解決政策難題？ 2022 年台北城市博覽會中，由臺北大數據中心與設計開發組攜手打造的「數據共創未來台北」沉浸式互動體驗，為這個問題做出最具體的回應。

柬郁真表示，設計研發組投入數據庫建置時，適逢台北城市博展會籌備期，團隊便主動拜訪臺北大數據中心，得知中心長期掌握關於都市環境的硬數據，並期待對於民眾對城市的喜好、嚮往有更多了解。

在此觀察下，雙方決定以台北城市博覽會為契機，透過互動展區的設計吸引觀眾填答，以此得到所需資訊。再透過即時運算機制，歸納出使用者洞察，同時讓觀眾了解研究內容，也提供客製化的體驗回饋，讓觀眾更能了解臺北大數據中心業務「資料驅動城市治理」的內涵。

以互動設計蒐集數據，看見城市願景

為此，設研院與臺北大數據中心透過數位工具與策展方法，在台北城市博覽會中打造一處沉浸式互動體驗展區「數據共創未來台北」，邀請觀眾透過 LINE BOT 回答問卷問題，並讓民眾實時看見自己的選擇如何影響城市發展。「舉例而言，請觀眾想像未來在台北的交通運輸方式，螢幕上會依據您的選擇呈現不同程度的交通堵塞情形。」與此同時，這些資訊也會化為地面上的七彩資訊光球，並傳輸至展牆中央的未來台北城市模型。

在此機制下，台北城市的未來樣貌真正「由每

個人所決定」，緊扣台北城市博覽會邀請民眾共創未來的核心精神，也同步蒐集到市民偏好，成為城市治理時重要的參考依據。

另一方面，為了讓觀眾實際感受到個人選擇如何連動城市未來，設研院也在台北城市博覽會中進一步將社會發展學術理論及未來城市趨勢分析，每個題目中的選項設計皆參考都市發展相關國際研究，包含人工智慧、環境永續、智慧移動等 12 大未來城市趨勢，涵蓋多元且完整的未來城市生活構面，並連結著真實環境數據的變化參數，模擬民眾生活的偏好與現實環境的關聯性。

在此操作下，團隊也藉此轉化出四種「未來台北」的模樣，像是提供各種客製化服務、充滿創意與獨特風格的「個性台北」；以智能科技打造安全、高效、高度自動化社會的「智慧台北」；講究健康、資源再利用、都市韌性、環保的「永續台北」，以及充滿包容、適合樂齡生活的「共融台北」等，讓觀眾看見一筆筆數據如何反映出人們的願景與想望，也投影出一座城市未來的模樣。

1 | 設研院為精機中心舉辦工作坊，將設計思維帶入產品研發流程中。

求了開發設計工具，將工具與方法導入產業，更是設計研發組的使命。在此之際，團隊也與經濟部技術處、自行車暨健康科技工業研究發展中心（以下簡稱自行車中心）、精密機械研究發展中心（以下簡稱精機中心）等單位合作，透過一場場設計共創工作坊，為更多機構注入成長動力。

以人為核心，推導使用情境想像

遶著智慧移動成為趨勢焦點，設研院從 2022 年 5 月開始，與自行車中心展開「未來移動情境共創」系列工作坊，藉由設計方法與趨勢分析，帶領跨部門團隊討論未來十年移動情境將如何轉變，並在此假設下提出具有前瞻性的產品發想。

陳郁真表示，「我們將工作坊成員分為三組，針對電動化、共享、未來科技三大趨勢，從產業大環境趨勢、未來大眾需求、使用者旅程、產品概念、商業模式等一步步討論，最後再輔以動畫將創新想法具象的呈現。未來研發團隊更能以此作為基礎進一步規劃，或是與產業界溝通。」

與精機中心的合作中，設研院則透過工作坊分享設計思考應用案例，並透過設計準則評估練習，讓精機中心嘗試將設計思維帶入產品研發流程裡；接著藉由業者訪談研究，與精機中心共同分析使用者痛點，逐步推導出設計切入點；最後再以此發展出產品價值概念與創新策略，期盼以設計力量，為技術實力豐碩的團隊，加

來到於終端需求與使用情境的具體想像。

注入設計思考，探尋共創契機

此外，設研院也受經濟部技術處之邀參與法人首長會議。2022 年以設計共創工作坊取代過往的講座與教育訓練，邀請各法人首長共同探索如何以技術促進永續議題發展。

「這次共創的珍貴之處，在於參與的 90 餘位法人首長來自完全不同的技術領域，藉由這次設計思考、共創，可以發現更多跨領域的合作契機。」另一方面，設研院也為經濟部技術處舉辦組織創新設計思考工作坊，邀請技術處各科室人員齊聚，思考如何藉由設計方法，提升法人新創營運、促進產業和社會的溝通、簡化廠商申請流程等，讓設計從看似與日常業務風馬牛不相及的領域，化身為驅動改變的思考邏輯，也藉由法人、機構的內部培力，間接為更好的產業環境奠基。

隨著培力活動一次次舉行，截至 2022 年底，設研院共舉辦逾十場法人創新工作坊，並在此過程中開發 19 組共創工具、三組設計概念原型，讓設計的導入不只在培力當下而已，更透過工具、概念原型等的開發，讓設計成為協助法人探索技術創新應用的助力；而在培力過程中那些跨領域的交流，也都將成為創新的培養皿，孕育更多可能性。

創新情境設計共創 × 元宇宙應用情境的沙盤推演

1 ｜ 設研院舉辦元宇宙未來情境探索工作坊，將設計思維帶入前瞻技術發展流程中。

隨著 Web 3.0 時代逐漸逼近，元宇宙不再只是時髦的關鍵字而已，也是各大產業亟需了解的大勢所趨，更是設研院「設計研發組」鑽研的創新情境議題之一，期盼透過設計方法，為產業探索元宇宙裡的產業商機。

從案例出發，盤點最適合的應用領域

陳郁真表示，「近年元宇宙概念蔚為流行，但是我們發現大家對於元宇宙的消費行為、公民參與，往往缺乏明確的想像與理解。也因為這樣，我們與技術法人合作，共同透過設計流程，找出在元宇宙裡可能產生的產品服務以及市場商機。」

為了深入元宇宙的現在與未來，團隊以英國設計委員會（British Design Council）提出，包含探索、定義、發展、執行四階段的「雙鑽石模型」（Double Diamond Model）為依據，探索這個層次複雜的主題。

首先，在「趨勢蒐集與應用機會探索」階段，團隊蒐集包括 Nike、Nissan、Balenciaga、微軟、匯豐控股等國內外超過 70 個元宇宙應用案例，分析元宇宙在市場行銷、商品販售、體驗場域、政治經濟、辦公協作、藝術文化等各領域的應用實例。

接著，將常見的元宇宙應用面向分成生活娛樂、金融、購物、餐飲、公共行政、教育、健康、人際交流、文化共九大領域，並透過問卷調查及產業分析師、消費者研究人員、未來學專家等 18 位領域專家的深度訪談，評估九大領域躍入元宇宙時可能的市場接受度、產業／公部門採用機會與技術成熟度，歸整出「生活

娛樂」、「教育」與「人際交流」相關產業可能是在元宇宙應用上，市場接受度、採用率及技術發展成熟度具佳的領域。

透過問卷與訪談，擘劃元宇宙未來藍圖

在此之後，則進一步透過顧客消費旅程訪談、公民參與相關文獻資料，分析消費者、民眾的需求與痛點，並以此推導出元宇宙技術在體驗設計、建立虛擬消費群、整合虛實購物體驗，又或是創新公共議題討論模式等不同面向上的應用機會。

在最後的執行階段，團隊則召集傳播科技、互動設計與數位治理領域學者、數位內容設計師、XR 技術師與技術應用輔導協會等產業應用專家，以及法人單位相關技術團隊，藉由設計工具針對「購物消費」、「數位社會」兩大主題，描繪出以虛擬實境裝置、感觸技術擬真體驗、AI 技術導購推播等提供預先體驗的購物服務等元宇宙未來應用情境。

最後提出元宇宙技術發展下的主題情境，以及若要朝此方向發展，各產業可能要陸續著手哪些技術開發，產業該如何進行短中長期布局。畢竟，在科技快速迭代的時代，越早掌握技術應用的方法，便越能掌握市場先機，設計研發組對於元宇宙世界的沙盤推演展示了設計研究的能量，如何成為探勘市場的利器，也為產業找到新時代裡的發展利基。

循環設計

從設計出發推動永續思考，打造循環經濟新模式

撰文—田育志 · 圖片提供—台灣設計研究院

引領設計價值如何

與財團法人資源循環台灣基金會合作，辦理「第一屆亞太循環經濟論壇」，依循「設計 – 減量 – 服務 – 回收再使用 – 回收再造」循環設計原則，以可回用的雙透布取代業界常用的珍珠板，另以廢棄木桶、木材板等回收材料製成模組化可再利用的展示架，讓論壇活動本身也是循環設計的最佳示範。2020 年舉辦的「下十年，循環設計展 Disaster or Design」則盤點 40 個循環設計案例，剖析企業如何找出未來機會點，運用循環設計策略，轉換未來生活面貌。

另一方面，設研院也發現，台灣企業在循環設計產品具有國際競爭力，發展成熟度與歐洲國家比肩，然而在品牌與行銷上，台灣團隊尚需透過設計與論述帶動供應鏈系統思考。為此，設研院也規劃台灣企業與荷蘭、德國、日本等在循環議題積極發展的國家交流，為國內業者

計的產業輔導，從諮詢診斷評估企業現況，了解企業或團隊所面臨的問題及機會點，並從「循環系統設計整合創新」、「產品全循環」、「服務設計模式創新」、「循環材料設計加值」等方向出發，與企業共創永續經營，循環設計輔導共協助超過 30 家以上的業者；含括塑膠（玩具、文具、家飾品）、機械產業（工具機台）、建築（材料）、食品包裝、醫療服務、紡織、電子產品與設計服務團隊。

從企業創新工作坊、產業輔導、循環設計推廣展覽，設研院從內而外一步步加深台灣產業與循環經濟的連結，在人類消耗速度超過自然資源再生速度的此時此刻，透過循環設計翻轉逆境，成為轉換企業與地球未來的重要關鍵。

撰文—田育志 · 圖片提供—台灣設計研究院

1

2

1｜2022 臺灣文博會《THAI！泰風格設計選物》展場形象。

2｜心格創意與瓜地馬拉廠商合作設計的餐桌椅。

設計是解決問題的工具，也是一種國際語言，台灣設計發展多年，近來更讓設計產品及經驗，成為與友邦交流的利器。

舉例而言，2021 年時，財團法人國際合作發展基金會與設研院便攜手規劃「設計美學與產品行銷系列課程」，邀請台灣 20 位設計美學、商品行銷、文化創意領域專家，分享台灣在美學設計上的經驗，讓友邦新銳設計師、創業家及中小企業透過線上平台與台灣設計師交流，不只激發創意火花，也協助友邦以設計與創意提升產業附加價值。

以此線上平台為立基，台灣設計公司「心格創意」也與瓜地馬拉家具製造商「Roberto's」展開進一步合作，讓台灣設計躍上瓜地馬拉全國家具展舞台，也為台灣與友邦間的交流，開拓出農業協助與經濟援助外的新可能。

用設計向世界發聲

除了以線上平台為基礎輸出台灣經驗、牽起合作可能，設研院也配合新南向政策，與泰國、馬來西亞等東南亞國家合作，持續以台灣設計向世界發信。

舉例而言，2020 年時設研院媒合了台灣設計公司「柒木設計」與馬來西亞業者「MUKK（木）」，共同開發創新的木製收納盒；2021

年媒合台灣「點睛設計」與馬來西亞「藝高設計美術學院」，開發運用台灣在地竹纖維工法製成的「WAWAKIKI 兒童環保攜帶式餐盤」，並於 2022 年開始量產在馬來西亞市場販售。

在協助將台灣產品設計輸出東南亞之餘，設研院也協助東南亞國家引進台灣策展能量，像是在 2022 年 8 月與泰國商務部國際貿易促進局、泰國商務處（台北）合作，邀請台灣「同心圓設計‧影像」推出《THAI！泰風格設計選物》展，以泰國七種幸運色及泰國市場意象發想，讓我們看見以台灣設計觀點詮釋外國文化及品牌的能力。

另外設研院也與僑委會合作，並與世界台灣商會聯合總會簽署合作備忘錄，未來可以透過僑務管道協助台商與僑胞，台商也可運用台灣豐沛的設計知識、人才、資源，作為台灣海外企業發展的堅實後盾，與各國僑臺商展開品牌形象、產品、包裝設計等方面的合作交流，促成更多新的可能發生。

正如語言的溝通總是雙向，設研院也透過設計產品向世界開啟創意的傳接球，不只開創市場，也在拋接之間牽起靈感的更多可能。

國際合作 × 展會行銷
以設計為載體，讓台灣的價值與主張影響國際

撰文—田育志 · 圖片提供—台灣設計研究院

1

2

1｜2021 年，設研院透過《未來之花見：TAIWAN HOUSE》展覽，將台灣設計帶到京都。

2｜2023 年倫敦設計雙年展台灣館從 40 多個參展國家館中脫穎而出，榮獲最佳設計獎。

想將台灣設計推送得更廣、更遠，可以讓人親身體驗的「展覽」形式堪稱絕佳載體，設研院也透過在東京、京都的《未來之花見：TAIWAN HOUSE》展覽、倫敦設計雙年展台灣館、曼谷設計週、《DESIGNART TOKYO 2022 台灣循環設計展》等，讓台灣影響力透過設計，被更多人看見。

以永續媒材形塑台灣設計生態

受到地緣因素影響，與台灣鄰近的日本是台灣最常交流的國度之一，2021 年由文化部指導、文化臺灣基金會主辦、設研院執行的《未來之花見：TAIWAN HOUSE》展覽，便以「花與祝福」發想，邀請台灣不同設計領域的創作者，透過永續媒材與多元設計語彙，形塑出代表台灣繁盛設計生態的「Fictional Garden 野花園」，同時也展出不同創作者的設計能量與多元風貌，反思循環意識的重要性，與日本設計界及民眾展開交流與對話。

設研院也在 2021 年時，將台灣循環設計產品於中國河北、深圳與成都等地巡展，另一方面，設研院也將本土設計師以回收玻璃、漁網、淤泥等廢棄物，設計出具有品牌精神與永續理念的杯墊、沙發、眼鏡等商品，帶到 2022 年的 DESIGNART TOKYO，以及 2023 年的曼谷設計週，展現台灣在日常生活中落實循環理念的創意。

以設計深化台灣影響力

倫敦設計雙年展是另一個各國展現設計國力及國家形象的競技舞台。設研院在 2021 年疫情期間首度以「Swingphony」為台灣館主題，在文化部指導下，以台灣宗教、文化、科技力為內涵，整合工業設計、空間規畫、影像製作等設計專業，從台灣宗教信仰文化出發，闡述「個體與群體」、「台灣與世界」的一曲共振旋律，演繹台灣在新冠疫情衝擊全球之際，向世界傳達的穩定力量。

本屆台灣館亦受邀參加倫敦雙年展大會論壇，讓國際更認識台灣設計與文化價值，傳達臺灣影響力，呈現台灣在疫情中積極與各國交流、產生共鳴，獲得展覽觀眾及媒體的廣大迴響。

2023 年 的 倫 敦 設 計 雙 年 展 台 灣 館 則 以「Visible Shop – Parts without cover」為主題，呈現台灣在世界產業鏈中的優越貢獻，並整合空間設計、藝術創作以及新銳插畫共創，呈現台灣由下而上的機制、韌性系統，以及自由開放的社會。在 40 多個參展國家館中脫穎而出，榮獲 2023 倫敦設計雙年展最佳設計獎（LDB Best Design Medal），充分展現台灣設計的軟實力。

而在這一場場的展會裡，設計不只是為台灣社會解決問題、改變流程、創造價值的工具，更可以對外深化島嶼影響力，以設計為載體，讓台灣的價值與主張影響國際。

撰文—田育志 · **圖片提供**—台灣設計研究院、MINIWIZ

為了讓台灣設計領域在國際上取得更大的話語權，持續強化台灣與各國及國際組織的連結，便顯得格外重要。為此，設研院院長張基義除了在 2019、2021 年連續當選世界設計組織理事，在國際上為台灣設計發聲，設研院也透過簽署各種類型的合作備忘錄、參與國際賽事等方式，與國際設計社群緊密連結。

舉例而言，近年來設研院陸續與國際合作發展基金會、世界台商總會等我國外交部及僑委會系統建立合作關係。這些合作關係的建立不僅有助於促進台灣設計的國際交流，還為台灣的設計人才提供了更多的機會與平台。歐洲方面與德國 IF 設計獎、義大利工業設計協會 (ADI) 簽署設計合作協議。南向國家方面則陸續與泰國創意經濟局 (CEA)、泰國朱拉隆功大學建築學院、印度工業總會 (CII) 簽署設計合作意向書，也透過台灣與印尼雙邊會議促成兩國代表處簽署官方設計合作同意書等。

透過外交與設計並進，持續從不同管道與國際鏈結，在設計研究、設計獎賽、設計展覽、服務輸出、人才培訓等方面建立長期合作的夥伴，從而擴大台灣設計在國際上的發展空間。

在國際舞台上彰顯台灣設計能量

另一方面，設研院也藉由自身在國際設計組織上的角色，將台灣民間豐沛的設計能量帶到國際舞台上。像是 2021 年時，設研院以世界設計組織會員身份，推薦台灣設計公司「MINIWIZ 小智研發」憑其研發的垃圾回收平台「TRASHPRESSO」代表參加世界設計組織發起的「世界設計影響力大獎」（World Design Impact Prize™，WDIP）。

作為世界上第一個移動式工業級塑料垃圾回收平台，「TRASHPRESSO」只有兩個工業冰箱體積大小的迷你尺寸、可移動的性質，使得垃圾的收集、分類和轉化更為方便，也在全球 129 件作品中憑藉著永續創新的設計奪下首獎，是台灣首度獲得此世界性的設計大獎，也彰顯台灣設計獲得全球肯定的實力。

透過多種途徑創造國際鏈結，是行銷台灣設計服務與人才的必經之路。未來設研院也將持續在此道路上前行，透過多面向的合作和交流，讓世界看見台灣設計力，也創造台灣與各國設計領域間的多贏。

" Design for "

A Better Tomorrow

設研院前瞻研發組組長劉塗中：「建立設計指標不只是學術問題，也是提升城市競爭力的實用工具。」

DESIGN✕VALUE

設研院設計研發組組長陳郁真：「過往設計導入多運用在產品開發後端，然而近年我們透過經濟部技術處科專計畫，聚焦前端技術研發，並在參考國外趨勢及重點議題後，以『設計產業的數位轉型』為題，透過研究找尋台灣產業在數位轉型下的機會點。」

BEFORE BEING TDRI

1990-2019

從 1990 年代隸屬於中華民國對外貿易發展協會的「設計推廣中心」，到 2003 年轉身為「台創中心」，讓我們穿

梭時光，回到設研院升格前，在那些設計蓄力的日子裡，看見島嶼設計力如何扎根、發芽、漸漸蔚然成蔭。

CHAPTER 6. Chronology

一千個日子
大事紀

187

1000 DAYS
OF DESIGN

● *1990*—
中華民國對外貿易發展協會「產品設計處」轉型成立「設計推廣中心」（Design Promotion Center，DPC），為「財團法人台灣創意設計中心」（Taiwan Design Center，TDC）前身。

● *2002*—
設計推廣中心首次舉辦「台灣國際創意設計大賽」。

● *2003*—
設計推廣中心於台北華山文化特區舉辦首屆「台灣設計博覽會」。

● *2003*—
政府為推動文化創意產業發展，成立國家級設計中心「財團法人台灣創意設計中心」（以下簡稱台創中心）。

● *2004*—
台創中心於南港軟體園區正式啟動營運，接手辦理「台灣國際創意設計大賽」，採主題式設計競賽，為「金點概念設計獎」前身；「全球產業設計情報服務系統」轉型為「台灣設計波酷網」，意指由台創中心打造設計線上資源的寶庫。

● *2005*—
台創中心設置「國家設計獎」，通過「台灣優良產品設計評鑑」者方可報名參賽，為「金點設計獎年度最佳設計獎」前身；《design 設計》雜誌轉由台創中心接手並轉換出版形態。

● *2007*—
協助台北市從全球 13 個國家、19 個城市脫穎而出，爭取到 2011 世界設計大會主辦權，為國際三大設計社團組織——「國際工業設計協會」（The International Council of Societies of Industrial Design，ICSID）、「國際平面設計社團協會」（International Council of Graphic Design Associations，Icograda）、「國際室內建築師暨設計師團體聯盟」（International Federation of Interior Architects ／ Designers，IFI）正式組成「國際設計聯盟」（International Design Alliance，IDA）後首次世界設計大會。

● *2009*—
「國家設計獎」正式核定更名為「金點設計獎」（Golden Pin Design Award）。

● *2009*—
台北市政府、經濟部工業局與台創中心三方同意簽定專案合作契約，共同打造松菸園區成為文創、設計及藝文發展基地。

● *2010*—
台創中心自南港遷至松山文創園區，將該園區打造成兼具產業互動、輔導、研發、育成、展示、美學體驗、推廣及行銷之多重功能的指標性園區。

● *2011*—
成立華人第一座以「設計」為展覽主軸的專業博物館「台灣設計館」；並辦理全球首次「台北世界設計大會暨台北世界設計大展」。

● *2013*—
協助台北市獲選為「2016 世界設計之都」（World Design Capital ®，WDC），並成立「紅點設計博物館」。

● *2014—*
面對全球經濟潮流的轉變,金點設計獎開始走
向「全球華人市場最頂尖設計獎項」新定位,
首次開放國際報名參賽即創下 1901 件作品
參賽之佳績;《design 設計》雜誌推出中、
英雙語版本;「不只是圖書館」(Not Just
Library)重新誕生,讓圖書館不只是圖書館。

● *2014—*
台創中心與「美國在台協會」(American
Institute in Taiwan,AIT)合作於台北設置
亞洲第一個「美國創新中心」(American
Innovation Center,AIC)。

● *2015—*
金點設計獎品牌轉型並依不同目標族群分為
「金點設計獎」、「金點概念設計獎」、「金
點新秀設計獎」,建立獎項系列品牌形象。

● *2016—*
規劃執行「2016 台北世界設計之都」六大官
方活動,向全世界展現「台北是一座不斷提升
的城市」(Adaptive City);並將《design
設計》雜誌與「台灣設計波酷網」整合,推出
線上媒體「design x boco」。

● *2017—*
以「2016 台北世界設計之都」計畫獲頒
Design Value Awards 年度設計價值大獎,
成為台灣首個獲此殊榮的設計組織,也是此次
獲獎中唯一以設計導入公共服務系統,可觀察
到設計思考結合企業策略,逐步整合至整體行
銷和財務策略,及設計如何協助組織創新及創
價的單位。

● *2017—*
臺灣文博會首度以「我們在文化裡爆炸」進行
議題式策展,不只引爆風潮,更獲得日本國際
設計大獎「Good Design Award」及「Good
Design Award Best 100」肯定。

● *2017—*
「不只是圖書館」搬遷至松山文創園區辦公廳
舍一樓,與台灣設計館、設計點和日出咖啡形
成一具場域獨特性之設計交流聚落。

● *2018—*
策劃辦理全球第一屆循環設計展「你在圈內
嗎?」。展間採用永續耗材與模組化元件搭
建,從材質認識、消費選擇、素材使用的角度,
與產業、設計師、消費者對話,傳達循環設計
價值。

● *2018—*
獲捷克西波西米亞大學頒發 2018 Ladislav
Sutnar 獎項,為首次獲獎的亞洲設計組織。

● *2018—*
整合「台灣設計館」、「不只是圖書館」、「設
計點」及「美國創新中心」四大服務場域,並
納入展演交流、設計閱讀、創意實作和風格選
物等生活議題,並依其口字型路徑定名為「松
菸口」。

● *2019—*
中華民國總統蔡英文於經濟部「全國設計論
壇」閉幕式致詞,宣布 2020 年將台創中心升
格為「台灣設計研究院」。此次升格也入選
《La Vie》雜誌「2019 台灣創意力 100」十
大最具影響力文化創意事件。

● *2019—*
張基義院長獲選成為 2019~2021 年世界設計
組織(World Design Organization, WDO)
理事,以設計為台灣在國際舞台上發聲。

1OOO DAYS OF DESIGN

2020-2023

2020 年 2 月，設研院升格後步履不停，一千個日子以來從推動國際設計交流、厚植設計研究能量、協助產業升級創新等方向多管齊下，從台灣出發、面向國際，揮舞設計大旗為島嶼起義！

● *2020.02.04*—
台創中心正式升格改制為設研院，以設計力整合政府跨部會資源，持續擴大設計影響力。

● *2020. 02.22* — *06.14*—
「下十年，循環設計展」以六大議題；食物、紡織、居住物件、電子電器、消費性包裝、城市等，提出六個循環設計思考，引領產業及民眾深究永續與生活課題。

● *2020.08.11*—
榮獲第四屆「總統創新獎」團體組獎項，由蔡英文總統親自頒發，是繼「總統文化獎」、「總統科學獎」及「總統教育獎」後，以總統層級頒贈表揚創新之最高榮譽獎項。

● *2020.10.06*—
與內政部消防署跨部會合作，透過設計導入將消防設備的資訊重整，呈現更清晰的視覺脈絡；同時優化台灣消防設備現況，讓消防設備更融入生活環境，促進消防設備產業升級。

● *2020.12.21*—
「T22 設計振興地方產業計畫」以設計角度切入地方創生風潮，邀請日本中川政七商店團隊首次跨海輔導「新旺集瓷」轉型為產地明星品牌「KOGA 許家陶器品」，並發表「專為台灣人設計的陶瓷餐具」系列。

● *2021.01.08*—
與新北市衛生局攜手推出「衛生所再設計」計畫，以新北市汐止區衛生所及鶯歌區衛生所為示範點，改造公衛服務現場。

● *2021.01.13*—
與台灣家樂福合作重塑「家樂福影響力概念店」，不只將空間變美，更以使用者經驗為基礎，為品牌理念重新定位，進而改善服務流程、商業空間與選品理念定位，並邀請不同設計形式進場合作。

● *2021.03.11*—*10.03*—
在日本 311 十週年時於舉辦「消消防災」防災設計展，從社會設計角度出發，力邀 11 個台灣設計團隊與日本神戶設計中心（Design And Creative Center Kobe，KIITO）進行跨國合作，將防災教育搬進展館。

● *2021.03.23*—*07.11*—
於台灣設計館舉辦「怎辦！字型怪怪的？」從聲音互動到造字實驗，打造字型教育設計展。

● *2021.03.26*—
舉辦知識型旅遊——T22 鶯歌「打開工廠」，在不改變現有環境、製程的前提下，透過指標與燈光設計與動線整理，邀請民眾走進工廠，看到陶瓷產品實際的製造工序與生產情景。

● *2021.04.01*—*04.13*—
TGA 品牌好農計畫與誠品「知味市集」打造以「人生風味學」為題的期間限定銷售活動，將歷年成果呈現給消費者，也同時向消費大眾介紹年度輔導的十個外銷新品牌。

● *2021.04.16*—*04.25*—
於華山 1914 文創園區盛大舉辦「2021 台灣文博會」，以「SUPERMICROS 數據廟－匯聚相信的力量」為題，闡述台灣是一座由微小相信所匯聚的島，主張共識創造、匯聚科技與文化的超級能量，向世界展現台灣自信。

● *2021.04.20*—*05.23*—
於台灣設計館舉辦「S.P.O.T. 泰國好設計 永續金點展」，以「循環設計」為主軸，挑選 2020 年泰國榮獲金點設計獎的 19 項作品，協同泰國設計獎 26 件作品，為泰國設計首度在台展出。

● *2021.06.01*—*06.27*—
於倫敦設計雙年展台灣館展出「Swingphony」特展，以「全球同舟一命」為出發點，傳遞台灣與世界的共振旋律。

● *2021.06.16*—*07.31*—
於曼谷設計週展出，以「Taiwan Design Power」品牌、「永續的未來」（The Future of Sustainability）為題，傳達台灣設計軟實力。

● 2021.06.07—
與經濟部合作、輔仁大學附設醫院、小智研發等組成跨領域團隊，以使用者需求為核心、從醫療應用場域的使用情境出發，以模組化設計及生產方式進行思考，打造智慧防疫病房——MAC WARD。

● 2021.08.17—11.14—
於台灣設計館舉辦「Long Life Design 展－貫穿生活的原點與設計」，從台日經典找回生活本質的設計。

● 2021.09.28—2022.03.06—
於台灣設計館舉辦「極瑞士 SWISS MAX－瑞士設計展」，以「百」為單位出發，分別為100 位設計師、100 個設計產品、100 張海報、100 本書等展品，看盡瑞士設計百年風華。

● 2021.10.02—10.17—
於東京 GOOD DESIGN Marunouchi 舉辦「未來之花見：TAIWAN HOUSE」活動，為「Taiwan NOW」台日文化交流藝術計畫首場重要活動。

● 2021.10.16—10.19—
第四度以「Taiwan Design Power」品牌於河北國際工業設計週河北雄安新區展出，以「後疫情時代的重構跨界」為題，完整呈現台灣設計多元創新的發展樣貌。

● 2021.10.23—11.07—
「未來之花見：TAIWAN HOUSE」移師京都「The Terminal KYOTO」巡迴展出，集結八位頂尖設計師的重新創作，再現台灣設計獨有魅力。

● 2021.11.12—
舉辦「北歐循環設計論壇」，邀請丹麥與台灣六位跨領域專家，分享循環再造的創意與做法，傳遞永續精神。

● 2021.11.21—12.10—
於不只是圖書館盛大舉行「TDRI Design Week」，於九個夜晚中邀集國際交流、公共服務、循環設計、智慧醫療、策展夥伴、產業代表及數位專家等各領域夥伴一同參與。

● 2021.11.26—2022.02.18—
從「以人為本設計」角度出發，與集刻互動媒體（JIC media group）、智齡科技（Jubo）及工業技術研究院合作《未來照顧公園》照顧者互動體驗實驗計畫，於松山文創園區松菸口設計點咖啡廳開放體驗。

● 2021.11.27—11.28—
二度加入「打開台北 Open House Taipei」行列。設研院於此屆打開辦公空間及不只是圖書館。

● 2021.11.30—2022.03.06—
於台灣設計館展出 2021 金點設計展「UPLOAD」得獎設計，精選當年度榮獲金點設計獎及金點概念設計獎標章作品近 200件，結合沉浸式展場空間與互動體驗，與民眾分享交流設計觀點。

● 2021.12.04—
於台北壹電視攝影棚舉辦「金點設計獎頒獎典禮」，首度由華語樂壇知名製作人陳鎮川跨界操刀，以「UPLOAD」為主題，打造夢幻舞台傳遞精采設計。

● 2021.12.08—
與中央選舉委員會合作，在符合法規及預算下，透過設計導入提升台灣選舉美學，進行公投公報再設計，並於 2022 年獲得金點設計獎「年度最佳設計獎」及「年度特別獎—社會設計」雙獎殊榮。

● 2021.12.09—
配合 2021 台灣設計展在嘉義，以嘉義文化路夜市為環保夜市設計優化首站，以設計轉換夜市，形塑友善的消費觀光體驗。

● 2021.12.13—
「農產電子商務包裝及品牌輔導計畫（AGRICULTURE CO-WORKER）」以ACO 品牌第一次正式亮相，陪伴農產業者形塑品牌形象，透過設計力量挖掘食材的獨特，並與便利、快速的電商平台攜手合作，讓台灣好食材從產地直達消費者手中。

● 2021.12.24—2022.01.02—
台灣設計展首次於嘉義市舉辦，從「家意‧以城為家 City as Home」主題出發，呈現一座城市、三種家的概念，並於 13 個展館中創造18 種家的意義。

CHAPTER 6. Chronology

一千個日子
大事紀

192

1000 DAYS
OF DESIGN

● 2022.02.24—
張基義院長成功連任世界設計組織理事，持續為台灣設計在國際發聲。

● 2022.03.01—
將設計導入國民法庭，透過全台地院場域調查、服務流程研究，從資訊、空間、溝通互動的面向著手優化，針對新北、南投、高雄地院為改造目標，設計出新型態國民法庭，讓法院成為實踐普世價值的公共場域。

● 2022.03.15—04.10—
於台灣設計館舉辦「OPEN BOOK 教科圖書設計展」，現場匯聚台灣首個以教科書為主題的「2021 教科圖書設計獎」獲獎作品，呈現近年教科書及教育設計的變革。

● 2022.03.15—07.03—
於台灣設計館舉辦「the SPIRAL 轉不轉——循環設計展」，攜手台、日、泰、丹麥等國67 家廠商、展出 245 件精彩作品，為歷年來展期最長、循環設計案例及展品最多的展覽。

● 2022.03.25—08.16—
於「新一代設計產學合作」中邀請國立故宮博物院、台達電子聯合出題，為國家級博物館開創全新的互動展覽形式，呈現設計結合文化與科技的國家軟實力。並於故宮本館「多寶格的收、納、藏」特展中進行落地應用及展出。

● 2022.06.09—
「學美·美學」計畫 3.0 遴選 21 所學校及 17組設計團隊。不只改造各式特色與主題教室空間，也開啟複合型餐廳、圖書閱覽室、指標系統、戶外多功能場域等校園機能與景觀環境的變革實驗。

● 2022.07.12—11.06—
於台灣設計館舉辦「源來如此！大博物展THE GRAND MUSEUMS」，透過四大展區、70 件國內外設計作品，盤點世界十間重點博物館開源機構、超過 4000 張精美藝術圖像，帶領民眾認識探索豐沛的開源知識，並榮 獲《Shopping Design》Taiwan Design Best 100 年度概念展演獎。

● 2022.07.20—
首次與世界台灣商會聯合總會（World Taiwanese Chambers of Commerce，WTCC）簽署合作意向書，期盼結合台灣設計優勢與海外台商能量，協助台商企業導入設計美學。

● 2022.07.28—
T22 花蓮集結具製造能力的花蓮石材品牌、具商業需求與行銷話題的質感通路及擁有成功市場經驗的台灣設計品牌，並邀請創意人杜祖業為總顧問，發表六組聯名商品。

● 2022.07.29—
推行嘉義火車站微改造，以「Back to the Future」為題，從空間系統、設施系統及服務優化三大面向出發，重新梳理售票大廳、候車大廳及第一月台三個空間，，以設計提升車站使用機能。

● 2022.08.02—09.25—
「新一代設計展」線上開展後，更於台灣設計館以「新一代特調展」展出「新一代設計產學合作」及「金點新秀設計獎」得獎作品。

● 2022.08.05—08.14—
「2022 臺灣文博會」首度移師高雄，以「群島共振 RESONANCE ISLAND」為題，結合都市新發展目標「亞洲新灣區」及「國家級智慧型場館」，策辦「文化概念」、「品牌商展」二大展區，涵蓋文化策展、文創品牌及IP 授權等三大領域。

● 2022.08.19—
與台北印尼經濟貿易代表處於台印經貿會議簽署設計合作，將與印尼中小企業總司進行人才培育、獎項互惠與媒合等多項合作。

● 2022.08.27—09.11—
於花博公園爭艷館展出「2022 台北城市博覽會」，以市民為核心，並依據聯合國 SDGs永續發展指標規劃六大主題展區，邀請台北市民一同思考和行動，共創屬於台北的未來。

● 2022.09.27—
2020 年與內政部消防署合作，針對公共消防設備再設計，提出兼具安全、便利與美感的設計，同時促成四項消防法令的調修。設計成果以公開授權且無償的方式提供相關業者直接下載使用。歷經兩年推廣，不少業者應用量產，更有許多實際應用在私人及公共場域的案例。

一千個日子
大事紀

● *2022.09.30—11.06—*
首創水利國際競圖「虎尾潮韌性水岸縫合國際競圖成果展」並於台灣設計館展出，以北港溪及虎尾鎮為規畫示範，聚焦於塑造虎尾「韌性城鎮」的願景，完整呈現各競圖團隊提案作品。

● *2022.10.04—*
與台東縣政府簽署合作備忘錄，推動台東公共服務創新發展，並以台東市衛生所為首個公衛服務優化示範場域。

● *2022.10.04—12.25—*
於台灣設計館展出「WeWe Futures：2040多元宇宙」，是數位發展部轄下首屆點子松徵件暨展覽活動，以「想像」作為連結每個人世界觀的催化劑，一同建構 2040 年的多元未來與宇宙。

● *2022.10.07—10.23—*
「台灣設計展」睽違十年重返高雄，以「台灣設計設計台灣」為題展現「台灣設計力、設計台灣力」，共累計 600 萬參觀人數，是史上最高。

● *2022.10.21—10.30—*
台灣循環設計受邀於「DESIGNART TOKYO 2022」展出，設研院特別企劃「the SP!RAL」，帶領 7 家台灣循環設計品牌參展。

● *2022.11.07—*
推行「台北捷運再設計 – 中山站」計畫，以 2020 年系統運旅運量排行第六、使用族群多元且地處新舊融合的捷運中山站為示範點，提升公共服務體驗，也作為後續捷運舊站體應用參考。

● *2022.11.25—12.26—*
再次舉辦「TDRI Design week」，邀請各領域夥伴一同參與八場設計之夜。

● *2022.11.26—*
與台北市選舉委員會合作，以示範導入「選舉公報及投開票所現場指引」，在法規及限制下優化選民的選舉體驗，亦提供投票所布置 SOP 予選務人員，強化各場域資訊傳達的一致性。

● *2022.11.29—2023.05.28—*
舉辦「2022 金點設計展 —— THUMB-STOPPING CREATIVE」，精選年度金點設計獎及金點概念設計獎得獎作品百餘件，於極富未來感的展場空間展出，呈現多元創意的精采交織。

● *2022.11.30—2023.03.19—*
跨域輔導成果展「未來交易所 Change For Future」於台灣設計館展出以「永續不打烊」與「身體練健康」雙主軸呈現「產業對未來生活型態的創新想像」

● *2022.12.02—*
於臺灣戲曲中心盛大舉辦「2022 金點設計獎頒獎典禮」，再度由知名製作人陳鎮川操刀，以反思數位時代下創作本質的「THUMB – STOPPING CREATIVE」為題打造盛會。

● *2022.12.15—*
與義大利工業設計協會（Associazione per il Disegno Industriale，ADI）於台義經貿會議簽署設計合作，加深台義設計與人才交流合作，並推廣台灣設計形象。

● *2022.12.17—12.20—*
於「2022 深圳國際工業設計大展」展出台灣金點設計獎工業設計與社會設計二大類型作品，台灣館以第一名獲頒「The Great One 展位設計大獎」，設研院作為深圳展合作十年之參展夥伴，也特別獲頒十年參展商特別獎。

LET THE JOURNEY
CONTINUE.

1,000 days

TAIWAN
DESIGN RESEARCH
INSTITUTE

國家圖書館出版品預行編目 (CIP) 資料

設計改變台灣 = 1000 days of design ／黃映嘉、陳冠帆、 田育志、鄭旭棠、郭慧採訪撰稿；
郭慧主編 . 一初版 . 一臺北市；財團法人台灣設計研究院出版：一頁文化制作股份有限公司發行
2023.06

ISBN 978-626-97307-0-4(平裝)

1.CST: 設計 2.CST: 創意 3.CST: 文集 4.CST: 臺灣
960.7 112008905

VERSE
Books Brand
 002

出版—財團法人台灣設計研究院

策劃編輯—VERSE　**專案統籌—**林世鵬　**主編—**郭慧　**採訪撰稿—**黃映嘉、陳冠帆、田育志、鄭旭棠、郭慧　**攝影—**汪德範
插畫—Dofa Li　**裝幀設計與版型設定—**Jyunccihli　**內頁設計—**VERSE

ISBN——978-626-97307-0-4
出版日期——2023 年 6 月（初版）· **定價——**480 元

發行——一頁文化制作股份有限公司 · **地址—**台北市大安區建國南路一段 177 號 2 樓
網站——www.verse.com.tw · **電話——**02-2550-0065 · **信箱——** hi@verse.com.tw · **印刷——**古根漢美術印刷設計有限公司
總經銷——時報文化出版股份有限公司 · **地址——**桃園市龜山區萬壽路 2 段 351 號 · **電話——**02-2306-6842